INVENTAIRE
V24628

SALON DE 1850-1851.

IMPRIMERIE H. SIMON DAUTREVILLE ET Cⁱᵉ,
Rue Neuve-des-Bons-Enfants, 3.

EXPOSITION NATIONALE.

SALON DE 1850-1851

PAR

ALBERT DE LA FIZELIÈRE.

PARIS

PASSARD, ÉDITEUR,　　　DEFLORENNE, LIBRAIRE,
RUE DES GRANDS-AUGUSTINS, 7.　　QUAI DE L'ÉCOLE, 16.

1851

AVANT-PROPOS.

—

Nous nous abstiendrons de commencer, suivant l'usage, cette revue du Salon par un ouragan d'injures à l'adresse du jury de l'exposition. Il est possible qu'il n'ait pas rempli sa mission avec toute l'impartialité désirable ; si cela est, les artistes le savent, et comme ils ont, après tout, le droit d'élire leurs juges, ils feront justice au jour de l'élection. N'accusons donc personne, et si nous élevons la voix dans cette importante question, que ce soit uniquement pour réclamer un règlement qui détermine clairement les attributions du jury et limite le nombre des ouvrages qu'il sera permis à chacun d'exposer, jusqu'à ce que la France possède enfin une galerie assez vaste pour qu'on puisse admettre sans contrôle tous les ou-

vrages qui viendront s'offrir à la curiosité comme au jugement du public.

Si jamais on en arrive là, on ne tardera pas à voir les artistes, instruits quelquefois par de cruelles leçons, devenir plus sévères pour eux-mêmes que ne saurait l'être le jury le plus absolu. S'ils avaient, dès à présent, assez de raison pour n'offrir au public que ce qu'ils regardent comme le résultat le plus complet de leurs études de l'année, tout le monde y gagnerait et l'art ne s'en trouverait pas plus mal.

Cette année, les membres du jury ont eu l'heureuse pensée de faire ce triage, et les galeries inférieures nous ont donné le spectacle d'une des plus belles expositions que nous ayons vues depuis long-temps. Nous y avons trouvé la conviction que la tradition de la bonne peinture s'enracine parmi nous. Il n'est plus guère question d'écoles ni de manières; il n'y a plus, dans les arts, que des hommes épris de la nature et mettant tous leurs soins à l'interpréter sincèrement.

Il résulte, pour nous, de l'examen du Salon de 1850, que le règne de l'adresse et du savoirfaire est passé. L'art véritable triomphe; nous sommes heureux de le constater, et il s'écoulera peu de temps avant que le public, imbu des saines doctrines, encourage enfin de ses suffrages les peintres qui concourent à refaire à la France une école digne des meilleures époques.

Avant d'entrer dans la discussion qui fait l'objet de cette revue, nous ne pouvons résister au désir de féliciter l'administration des Beaux-Arts de ce qu'elle a su donner une importance vraiment artistique aux constructions destinées à recevoir la meilleure partie des ouvrages exposés. On ne saurait trop louer le goût qui a présidé à la disposition des galeries, à leur décoration, et à l'arrangement des tableaux et des statues, que, par une très heureuse innovation, on a réunis dans les mêmes salles. Ce mélange de la peinture et de la sculpture est du meilleur effet qu'on puisse imaginer.

M. Chabrol, architecte du Palais, a élevé le petit édifice provisoire d'après le programme proposé par la direction des Beaux-Arts, et avec un sentiment parfait des convenances locales.

L'ensemble de la décoration, composé par M. Séchan et exécuté en partie par lui, a été complété, sous sa direction, par MM. Gobert et Gosse, pour ce qui concerne les figures du grand salon, représentant la *Science*, la *Foi*, le *Travail* et la *Poésie*.

M. Séchan a voulu mettre les artistes modernes sous le patronage des plus grandes illustrations de l'école française, et il a combiné le style de ses ornements de façon à y introduire une série de médaillons qui portent le nom des hommes célèbres dans les diverses branches de l'art.

Le grand salon comprend les peintres d'histoire.

La galerie de droite, les peintres de genre, de portrait et de paysage.

La galerie de fond, les architectes.

Celle de gauche, les sculpteurs.

Enfin, on a réuni les noms des graveurs dans les deux entrecolonnements qui forment la jonction des galeries.

Cette décoration intéressante, ainsi que l'heureuse distribution de la lumière, également favorable pour tous les ouvrages exposés, font le plus grand honneur à M. Séchan, à M. Chabrol, ainsi qu'aux artistes qui les ont secondés.

SALON DE 1850-1851.

TABLEAUX D'HISTOIRE.

Peinture d'histoire et tableaux de genre. — Le style et le pittoresque en peinture. — Les tableaux de MM. Alaux, Vinchon et Muller. — Le prix d'honneur et la commission des récompenses. — MM. Pils, Laugier, Duveau, Verdier et Laemlein.

Nous l'avons fait pressentir dans notre première revue, la peinture est en progrès ; une école variée et intelligente manifeste son existence par des œuvres qui, tout imparfaites qu'elles puissent paraître, après examen, n'en renferment pas moins des qualités d'un ordre très élevé. Par malheur, cette tendance au vrai, au sérieux dans l'art, qui prépare les grandes époques de renaissance, s'arrête au paysage et à la peinture de genre. Malgré notre bonne envie d'admirer, nous n'en voyons guère les traces dans la peinture historique, qui n'offre, à peu d'exceptions près, que de petits tableaux sur de grandes toiles.

La peinture d'histoire ou la grande peinture, comme il est convenu de l'appeler, consiste plutôt dans l'idéalisation, dans le symbolisme du sujet, et surtout dans le style de la composition, que dans les dimensions du tableau.

Telle toile sortie par un coup de génie du cerveau

d'un maître, — vivanté par le mouvement du trait, animée par l'expression et le prestige de la lumière, — et grande à peine comme ce journal, est un vrai tableau d'histoire, tandis que la *Lecture du testament de Louis XIV* et l'*Appel des dernières victimes de la Terreur* ne sont et ne peuvent être, dans les conditions d'art où elles ont été conçues, que des tableaux de genre.

Voilà ce qu'il importe de constater et de bien faire comprendre. Le public ne doit pas se laisser tromper par ce charlatanisme de brosse, qui consiste à présenter la peinture par son côté coquet, aimable et superficiel, à l'abri duquel l'ignorance se déguise aisément sous les scintillemens de la soie, l'ampleur des costumes ou le charme des accessoires.

La peinture historique, par l'élévation de son but, par la mission d'enseignement qui la distingue, devrait exclure tous ces petits moyens et se contenir dans les limites d'une exécution sévère, dont la simplicité forme l'élément fondamental du style.

Partout où la peinture d'histoire nous apparaît dans sa forme typique et essentielle, elle est simple et porte la sobriété d'ajustemens ou d'accessoires jusqu'à la plus absolue sévérité.

La loi constitutive, nécessaire, du genre historique se résume ensuite dans ces trois formules : unité de conception, unité de composition, unité d'expression. Le caractère qui résulte de leur union intime engendre le style qui est, en esthétique, l'opposé du pittoresque.

Dans les œuvres de l'intelligence, tout doit être motivé par un besoin ou par une convenance ; hors de ce principe il n'y a qu'orgueil ou puérilité.

Dans les exigences de la composition, je range tout ce qui dérive de l'essence même de l'idée. Le peintre a-t-il en vue de résumer par l'expression saisissante de quelques figures principales une action qui caractérise l'aspect général d'une époque de l'histoire de l'humanité, qui formule et symbolise une idée religieuse ou morale ? Il faut évidemment que l'importance de ses figures soit en harmonie avec la grandeur que comporte la pensée. Il faut que le spec-

tateur soit instinctivement averti par l'idéalisation grandiose des personnages que le peintre va parler le langage élevé de la science. Quand j'ai devant les yeux la *Transfiguration*, le *Jugement dernier*, le *Plafond d'Homère*, le *Triomphe de Trajan*, je sens que je suis aux prises avec un historien, avec un philosophe ; je regarde et j'étudie. Je vois un tableau d'histoire et j'y trouve un enseignement.

Par les convenances qui nécessitent, en dehors de l'essence même du sujet, l'emploi des proportions étendues, j'entends surtout la destination décorative du tableau. Une simple personnalité qui exprime un grand fait, un épisode qui dessine une époque, peuvent occuper une vaste surface, s'ils doivent concourir à l'ornementation d'un édifice public dont la destination spéciale motive suffisamment leur emploi.

Ceci posé, nous pouvons apprécier les raisons qui déterminent l'artiste à étendre ou à restreindre le plan de sa composition ; nous sommes en mesure de juger, — la dimension de la toile étant admise, — s'il a donné à son œuvre le caractère qui doit le mieux y convenir, et s'il a rempli toutes les conditions de style sans lesquelles la médiocrité se montre d'autant plus honteuse et nue, que l'ambition se fait plus grande et plus osée.

Le rimeur enragé qui s'évertue à construire un poème épique sur l'idée modique qui suffit à remplir une ode, n'est pas plus ridicule que le peintre éparpillant à grands traits les détails d'un épisode dans un tableau de vingt-cinq pieds.

Le public se laisse aisément étonner par ces boursouflures morales qui prennent inopinément un aspect gigantesque, et il reste sous l'impression du premier mouvement irréfléchi qui naît de toute séduction. Cependant, un léger examen, une juste objection feraient souvent s'affaisser, comme d'un coup d'épingle, le ballon gonflé de vent ou de fumée.

Il importe que le public n'applaudisse pas sans raison et qu'il se montre plus sévère. Il faut y prendre garde : dans les arts, comme en littérature, comme en morale, comme en politique, c'est l'abus

de la facilité qui mène à la décadence. Mais un feuilleton d'art n'est pas une chaire de philosophie transcendante ; pour couper court à cette discussion et réserver en même temps l'importance que nous y attachons, constatons seulement un fait de physique simple : c'est le relâchement progressif des élémens constitutifs des corps qui en produit la décomposition et cause infailliblement la corruption.

Prenant la grande peinture à ce point de vue, nous serons naturellement amené à cette alternative, un peu dure il est vrai, mais qui nous semble résulter de l'état actuel de l'exposition : ou qu'un grand nombre de peintres donnent un importance trop ambitieuse à des tableaux de genre, ou qu'ils manquent totalement des qualités et des connaissances indispensables pour aborder la peinture historique.

Nous nous arrêtons de préférence à la première proposition ; il vaut mieux avoir à rectifier une erreur qu'à soutenir une accusation d'ignorance que notre confiance dans l'avenir de l'école nous rendrait difficile et pénible. Il faut d'ailleurs une si grande somme de savoir en peinture, même pour se tromper à la manière des artistes qui sont l'objet de cette discussion, qu'il ne serait pas juste de les envelopper brutalement et sans réserve dans la malédiction que nous arrache instinctivement la crainte de voir l'école française suivre la pente rapide de la dissolution.

Deux toiles, entre toutes, ont tourné nos idées dans le sens des réflexions précédentes : les *Enrôlemens volontaires* et l'*Appel des dernières victimes de la Terreur*.

Le premier de ces deux tableaux est précisément, par la nature du sujet, dans les conditions les plus complètes de la peinture historique. Abstraction faite de la pensée politique, qui est en dehors des limites de ce feuilleton, il est évident que le fait des enrôlemens volontaires exprime une grande époque de la vie générale des peuples. Que le peintre place la scène dans la Rome ou dans l'Athènes antique, dans les Gaules envahies ou dans la France moderne, peu nous importe il n'a d'autre but que celui d'apprendre aux

masses, par une manifestation visible, comment le sentiment, commun à tous les hommes, de la patrie en danger, enfante l'enthousiasme d'où naît l'héroïsme. C'est là l'idée, symbolisée dans une image frappante de l'expansion spontanée d'une grande vertu civique.

La pensée ne nous viendra pas, devant ce tableau, de demander à l'artiste : Pourquoi cette toile immense? Le sujet porte avec lui sa raison d'être. Il faut à cette grande idée un grand développement scénique. Et voyez à quel point l'élévation du fait suffit ici pour justifier l'importance de la composition : le spectateur s'arrête, s'émeut, accorde à cette peinture un intérêt commandé par la nature du sujet, bien qu'une inspiration profonde n'ait pas communiqué la fièvre d'une touche expressive au pinceau du peintre. En effet, si nous détaillons la composition, le froid de l'indifférence succède aux premiers entraînemens du cœur. Nous assistons avec un sentiment désintéressé à un spectacle dont les acteurs ne savent pas faire vibrer notre sensibilité. L'ordonnance, qui est, à vrai dire, dans toutes les règles de la convention académique, n'a pas reçu, dans un élan de génie, cette tournure indescriptible qu'on trouve chez les maîtres, et qui relie dans un faisceau sympathique les expressions individuelles des différens personnages à l'unité de la composition, pour former l'expression composée, formule unique et abstraite de cette idée : la patrie est en danger.

Je cherche en vain l'enthousiasme qui entraîne tout un peuple à la frontière. Je vois quelques jeunes hommes qui marchent, le fusil sur l'épaule ; mais l'estrade où les volontaires vont s'inscrire est déserte ; la plume est inerte dans les mains des officiers municipaux. J'interroge la physionomie des représentans du peuple, de ces hommes qui viennent de soulever les masses avec une inscription sublime dans sa concision antique, je ne vois sur ces visages tranquilles que le sourire contenu d'un inspecteur aux revues. Toute l'émotion patriotique de la Législative se traduit dans l'agitation du chapeau de Camille Desmoulins ; l'ardeur brûlante qui dévore la

France vient s'éteindre et s'évanouir avec une jeune épouse précipitée aux pieds d'un volontaire qui rit à son habit neuf.

Puisse ce dernier tableau être le dernier effort de la peinture académique officielle, et passons à l'*Appel des dernières victimes de la Terreur*.

Nous rattachons particulièrement ce tableau à la série des œuvres dont nous avons d t qu'une ambition mal justifiée par le résultat les a fait sortir des limites du tableau de genre dans lesquelles elles doivent essentiellement être restreintes.

Quelle est l'idée générale que le peintre a prétendu formuler dans cette composition ? Aucune expression individuelle ne l'explique ; elle est tellement vague dans l'esprit de l'auteur qu'il ne lui a pas été possible d'en réunir, d'en concréter les élémens de telle sorte que l'ensemble de son œuvre nous présente, hardiment assise dans les trois unités de conception, de composition et d'expression, la formule saisissable de la pensée qu'il voulait émettre.

Considérant le tableau dans son ensemble, je nie d'abord qu'il ait un sens, dans l'acception où nous avons placé précédemment la peinture d'histoire ou de style. Le sujet en est éminemment épisodique et composé. Il se divise en autant de sujets particuliers qu'il y a de groupes. Chacun de ces sujets différens attirant l'attention, excitant plus ou moins l'intérêt du spectateur, le détournent de l'unité de la composition. Ils ne le ramènent qu'indirectement au personnage fatal, au *deus ex machina* qui occupe le centre du tableau, et à une porte entrebâillée au fond, comme à dessein, pour ouvrir une issue à quelque arrière-pensée timidement audacieuse.

Nous craignons fort que l'artiste, oubliant un instant que l'art doit être pur et impartial comme l'histoire, — et nous disons ceci en dehors de toute préoccupation de partis, — ait eu la regrettable pensée de mettre le pied sur le terrain glissant de la politique.

On ne saurait trop le répéter : la mission de l'art est d'enseigner, de moraliser ; et on n'enseigne rien de bon quand on cherche à attiser des passions qui

ne sont que trop ardentes. Exécuté dans les limites d'une toile de chevalet, ce tableau perdait toute signification fâcheuse ; il rentrait dans les données touchantes d'un sujet douloureusement poétique. L'artiste, plus tendrement ému, sentait déborder de son cœur les souvenirs pleins de larmes que répand comme un hymne d'amour l'élégie de la *jeune captive*. Alors, il n'isolait pas André Chénier dans un détestable égoïsme ; il ne rejetait pas loin de son héros, à l'heure de la mort, celle dont la pensée pouvait seule troubler un instant le courage de cette noble et radieuse victime. Alors enfin, il restreignait dans le cadre qui lui convient un effet bien conçu ; et cette habileté de facture, cette science aimable du praticien de premier ordre, que la critique la plus exigeante est forcée d'admirer, après tout, se trouvaient placées sous le jour le plus favorable pour concourir à la perfection de l'œuvre.

M. Muller n'a pas cru que cette part, bien belle pourtant, pût suffire à sa gloire, et nous le regrettons sincèrement. Mieux vaut faire un petit ouvrage parfait qu'une grande œuvre qui laisse tant de regrets.

On a dit, parmi les artistes, qu'un personnage important dans l'administration des arts avait profité de la visite de M. le président de la République au salon pour dire, à propos de cette œuvre, quelques mots qui pourraient passer comme une injonction faite indirectement à la commission des récompenses de décerner à l'auteur de ce tableau la grande médaille d'honneur de 4,000 francs. Une pareille décision, si elle pouvait jamais être prise, serait un coup terrible pour l'avenir de la grande peinture.

Accorder une si belle récompense à ce tableau, c'est le signaler comme une œuvre sinon parfaite, du moins excessivement avancée dans la route qui conduit aux vraies données de l'art. Or, ce tableau ne doit qu'à certaines qualités matérielles et secondaires de n'être pas absolument mauvais. Qu'on juge après cela de la nuit qui se ferait dans les esprits des jeunes peintres s'ils se croyaient obligés, par cet encouragement, de se lancer, à la remorque de M. Muller, dans cette voie désastreuse.

Rien ne force à disposer, pour cette exposition, du prix de 4,000 fr., accordé l'an dernier à la *Pénélope* de M. Cavelier Selon l'esprit du décret en vertu duquel il est institué, ce prix appartient à l'artiste qui a produit, dans l'un des arts du dessin, une œuvre qui marque une époque saillante du progrès, et il appartient à cet artiste tant qu'un autre n'a pas fait un pas de plus vers la perfection absolue de l'art.

Jusqu'à plus ample information, il nous semble qu'il n'y a pas lieu de décerner un prix d'honneur cette année. S'il doit en être autrement, et si ce prix est effectivement la récompense d'une noble tentative, il ne faut pas penser à l'attribuer au tableau de l'*Appel des dernières victimes de la Terreur.* Il y a dans les limbes du salon carré, hors de toute portée du regard, une œuvre conçue par un de ces élans du cœur qui inspirent toujours bien un peintre. Simple d'effet et de composition, elle offre cette sérénité d'aspect que produit toujours une excessive sobriété d'exécution. Le sujet est doux et touchant : Une sœur de charité de l'hôpital Saint-Louis vient de mourir; les malades de l'hospice et les pauvres du quartier viennent prier au pied de son lit. Ce tableau rentre dans l'ordre des idées morales que le peintre symbolise dans une action simple et dans une expression accessible à tous. Il appartient de droit à la peinture d'histoire ; il porte en lui un grand enseignement; il présente les vertus du peuple sous un aspect à la fois intéressant et moralisateur. A tous ces titres, il mériterait, plus que tout autre, une distinction s'il fallait absolument en accorder une au talent modeste qui cherche à relever l'art, et qui l'honore en le faisant servir à la glorification des nobles sentimens.

M. Pils a tout comme un autre l'habileté d'exécution et la connaissance de son art; il pourrait, lui aussi, sacrifier à la mode, chercher la renommée et la fortune dans une adulation servile des goûts du jour. Il ne l'a pas fait, il faut lui savoir gré de cette dignité bien entendue qui le guide et le retient dans les véritables voies de l'art.

Il nous reste peu de chose à dire sur la peinture

d'histoire, d'abord parce qu'ayant déterminé plus haut les caractères principaux que nous attribuons à ce genre, il nous suffira de rattacher les tableaux à tel ou tel ordre indiqué précédemment, pour que le lecteur puisse s'en faire une idée précise ; ensuite parce que le nombre des compositions importantes est vraiment fort restreint.

Le tableau de la *Mort de Zurbaran*, n° 1804, et celui de l'abdication du *Doge Foscari*, n° 973, avec de très grandes qualités de peinture, ont le défaut d'être plus grands que la nature de leur sujet ne le comportait. Il en est résulté ce malheur pour M. Duveau que son effet n'étant pas suffisamment concentré, de fort belles parties d'exécution et de coloris sont entièrement perdues pour le spectateur.

Le *saint Laurent*, n° 3048, est dans le même cas. On voit de ci et de là, dans ce tableau, des taches de couleur qui manquent d'harmonie et ne se lient pas suffisamment entre elles. La composition, extrêmement diffuse et composée de groupes formant chacun un sujet épisodique, manque essentiellement d'unité. Toutefois, ce tableau présente des qualités réelles de peinture et constitue dans son ensemble un ouvrage estimable.

Nous avons en vain cherché à comprendre l'idée qui a inspiré le tableau n° 1723 et intitulé : *Vision de Zaccharie*. Nous ne comprenons ni la nécessité de ce sujet ni la raison d'être de ce tableau, qui est tout au moins étrange par son aspect comme par sa composition. Il n'y a pas d'exigences de sujet ni de convenances de décoration qui puissent justifier cette tentative d'un homme très habile, mais qui a fait, il faut en convenir, un emploi bien ingrat de sa science et de son habileté.

TABLEAUX D'HISTOIRE ET DE CHEVALET.

La montagne qui accouche d'une souris. — La bataille de Koulikovo. — Les grands sujets et les petits tableaux. — La résurrection de Lazare. — Les derniers momens du Christ. — MM. Louis Boulanger, Tabar et Debon. — Les salles du haut, au Palais-National. — La peinture biblique et l'art égyptien. — Le Cantique des cantiques, par M. J. Ziegler.

> Quand je songe à cette fable,
> Dont le récit est menteur
> Et le sens est véritable,
> Je me figure un auteur
> Qui dit : Je chanterai la guerre
> Que firent les Titans au maître du tonnerre.
> C'est promettre beaucoup : mais qu'en sort-il souvent ?
> Du vent.

Toute la critique de la *bataille de Koulikovo* (n° 3126) est dans ces huit vers de La Fontaine. A voir cette toile gigantesque, ce pompeux appareil, l'esprit se prépare à un beau spectacle, et, quand vient l'examen, il ne trouve qu'un grand effort sans résultat. Il n'y a peut-être pas à l'exposition un second tableau qui porte à un si haut degré que celui ci les indices d'un talent distingué, et il n'y en a certainement pas un autre qui présente plus formellement le caractère de l'impuissance. M. Yvon, qui s'est fait remarquer

aux salons précédens par des dessins remplis d'originalité, sait exécuter un morceau dans les données de la peinture de style ; il est éminemment dessinateur; mais la nature même de ses études le ramenant toujours à la composition d'un groupe ou à l'arrangement d'une figure, il ignore ou il semble ignorer la magie de l'effet et la nécessité de prendre un grand parti dans la distribution de la lumière. C'est sur ce point de la science qu'un grand peintre d'histoire tourne d'abord toute son attention ; car, sans faire fi de la valeur incontestable d'un dessin ferme et correct et de son influence sur le grandiose de la composition, il est évident que la première condition du style — dans la peinture historique et décorative — gît dans la franchise du parti pris. En effet, c'est ce parti pris qui détermine le sens de la composition, qui frappe le regard du spectateur et donne à son esprit la direction convenable pour qu'il entre dans les vues du peintre et reçoive l'impression que celui-ci se propose de produire.

La distribution de la lumière, faite en vue de l'expression générale d'un tableau, devient, dans la grande peinture, le point fondamental de la composition; toutes les autres parties de l'exécution ne sont, par rapport à ce principe, que des développemens et des détails.

M. Yvon est tombé dans le piége que les préoccupations, si honorables qu'elles soient, tendent inévitablement sous les pas de l'artiste qu'une longue expérience n'a pas prémuni contre ce danger. Epris de certaines combinaisons de lignes, convaincu de l'excellence du dessin et persuadé que l'élégance et l'énergie de la forme conduisent presque toujours le peintre à son but, il a fait son tableau de trente pieds, comme il aurait fait, il y a deux ans, un des dessins que le public admirait avec les connaisseurs. Il n'a pas sacrifié un détail à l'effet général ; il a peint ses groupes, l'un après l'autre, sans autre soin que de les relier entre eux dans une ligne heureusement combinée. Cela aurait suffi sans doute pour une petite toile et avec les procédés du dessin ou de la peinture monochrome ; mais avec l'emploi d'une palette

variée, il est résulté pour M. Yvon que son immense tableau n'offre qu'un amas assez monotone de couleurs qui n'ont ni effet ni harmonie, parce qu'elles manquent complétement de contrastes.

Si sévère que nous soyons du reste pour cet ouvrage, il est à présumer que l'auteur le sera plus encore envers lui-même. Il a trop de talent pour ne pas tirer de l'exposition de son tableau un grand enseignement, et nous l'attendons avec confiance à sa première tentative dans cette voie. Nous nous porterions volontiers garant qu'il fera une œuvre très distinguée.

On ne saurait faire mieux comprendre combien est mince le rôle des grandes toiles dans le style proprement dit, qu'en rapprochant de ce tableau d'histoire de M. Yvon, qui est, je crois, le plus grand du salon, la *Résurrection de Lazare*, qui en est certainement le plus petit.

Cet ouvrage n'est guère qu'une esquisse avancée; je me hâte de le dire pour éviter les récriminations d'une bonne partie du public, et peut-être aussi de quelques artistes qui ne manqueraient pas de crier haut à la brutalité de la touche, à l'incorrection de la forme, si je m'avisais d'asseoir une discussion sur ce tableau en tant que tableau. Mais esquisse ou tableau, il n'en est pas moins propre à me conduire tout droit à mon but, et je saisis cette occasion d'être, si c'est possible, clair et bref.

Je commence par dire que je n'ai pas de dieu en peinture, ou, ce qui est plus juste, que mon dieu, dans les arts, est l'expression parfaite, et que peu m'importe le prêtre qui l'encense, pourvu qu'il ne me dérobe pas les traits de la divinité que j'aime. Donc je prendrais aussi bien M. Ingres que M. Delacroix pour exemple de ce que je vais dire, si j'avais sous les yeux la *Stratonice*, comme j'y ai le *Lazare*.

Ce tableau nous présente un jeune homme mort avant l'âge; une jeune fille, sa sœur ou sa fiancée, qu'un tel coup laisse incrédule, et qui guette sur la face décolorée un éclair de vie; une femme dans le paroxysme le plus effrayant de la douleur maternelle, et un homme, un dieu calme et serein comme la

oute-puissance, qui va d'un mot rendre la vie à ce corps et la paix à ces âmes.

Dans ce programme, il y a tout un chef-d'œuvre, ou la médiocrité la plus plate, suivant que l'artiste saura ramener et concentrer tous les sentimens du sujet en une expression unique et saisissante, ou qu'énervant sa verve dans l'exécution froidement calculée des détails, il répandra également l'intérêt sur des figures traitées avec un soin ou plutôt une indifférence égale.

N'examinant que l'effet général de la *Résurrection de Lazare*, on est d'abord saisi d'une indicible impression de terreur. Tout y concourt : l'ordonnance de la composition, l'expression des figures ; mais surtout, et si je puis parler ainsi, la physionomie de la lumière. C'est dans ce parti pris plein de hardiesse que l'émotion trouve ses premières inspirations, pour ensuite grandir et éclater à l'aspect des détails qui viennent avec art et dans leur ordre compléter l'effet du tableau.

La scène se passe dans une caverne, naturellement sombre. Un rayon de lumière glisse par une fente de rocher et vient frapper sur la figure de Lazare. Il rejaillit de lui sur les autres personnages, et ne les éclaire ainsi que du côté où ils sont en contact avec l'idée inhérente au sujet. Quant au Christ, qui représente un être d'un ordre supérieur, détaché des passions qui agitent ce monde, il ne participe pas à la lumière qui éclaire le reste de la scène ; il porte en lui une lumière qui lui est propre et qui fait resplendir sa figure d'un éclat plus vif.

Aussitôt que l'artiste a conçu et rendu un tel effet, le tableau existe ; il se manifeste par une action à laquelle le spectateur ne saurait se dérober. Avant que l'esprit ait eu le temps d'apprécier la perfection ou la négligence du travail, il est illuminé par l'expression générale, et rempli de l'idée qui ressort de ce fait divin, la *Résurrection de Lazare*. Supposez un instant cette toile grandie par un phénomène d'optique, jusqu'à atteindre les proportions de la *Bataille de Koulikovo* — et la largeur de l'indication facilite merveilleusement cette hypothèse — vous

aurez toujours le même tableau d'histoire parce que le sujet y est écrit dans toute sa concision, mais aussi dans toute sa majesté.

Faites subir l'opération contraire au tableau de M. Yvon, vous n'obtiendrez pas plus en petit qu'en grand les vraies données de la peinture de style.

Citons encore rapidement quelques ouvrages, et puis nous aborderons une nouvelle série de tableaux qui méritent, à différens degrés, qu'on s'en occupe avec soin.

M. Dauphin a choisi un sujet qui offrait par lui-même de beaux développemens à la composition historique. Il a représenté les *Derniers momens du Christ*, sous l'inspiration de cette pensée : joie dans les cieux, douleur sur la terre. Il faut se placer un instant au point de vue du peintre pour apprécier ce tableau à sa juste valeur. C'est évidemment une composition historique faite dans un sentiment élevé, mais où la préoccupation même de l'artiste, par rapport à ce sentiment, l'a quelque peu éloigné de ce qui tient plus particulièrement à la peinture proprement dite. Ce tableau, qui pèche par la froideur de l'exécution, est sagement conçu et plus sagement exécuté. Son plus grand défaut, et c'en est un très grand, dans de telles proportions et surtout à l'époque d'indécision où nous sommes, son plus grand défaut est de ne pas avoir une signification; en un mot, c'est de ne pas être franchement d'un parti.

Arrivé près du terme que les limites d'un feuilleton nous avaient fixé d'avance, une crainte nous saisit : le lecteur trouvera peut-être que nous avons été sévère. Nous ne saurions en disconvenir; mais c'est la gravité du sujet qui détermine le ton de la critique, et, avec toutes les dispositions possibles à l'indulgence, il ne nous est pas possible de fermer les yeux sur la faiblesse relative de la grande peinture, faiblesse d'autant plus frappante que ceux qui en sont atteints semblent la faire encore mieux ressortir par un étalage de science, une exubérance de qualités qui, bien dirigées, pourraient produire de remarquables résultats.

Nous ne finirons pas, cependant, sans signaler quelques œuvres qui sont dans la voie que nous avons indiquée, dans l'article précédent, comme la plus favorable au développement de la grande peinture.

La *Douleur d'Hécube*, par M. Louis Boulanger, est bien conçue, largement indiquée dans l'exécution toute magistrale des figures. Nous n'y ferons qu'une observation : l'effet du tableau n'est pas assez marqué, et se perd dans une gamme de tons trop uniformément gris.

Le *saint Sébastien*, de M. Tabar, attire aussi l'attention par la simplicité comme par l'énergie de sa peinture. Les compositions d'une donnée aussi simple sont d'autant plus ardues, que l'artiste est obligé de résumer dans une seule figure l'expression du sujet. C'est dans ce cas surtout que l'indication précise de l'effet prend une importance toute particulière. Celui qu'a adopté M. Tabar est bien compris; mais je crois que la figure de saint Sébastien aurait considérablement gagné, comme harmonie, si, tout en conservant la vigueur du ciel, l'artiste y avait fait dominer la gamme des tons bleus. La figure aurait pris, dans cette opposition, une valeur qu'elle a en réalité, mais que le contraste ne fait pas ressortir.

Un tableau qui représente une *Fête de l'agriculture chez les Gaulois* nous a paru renfermer des qualités que nous aurions aimé à faire valoir; mais il reçoit la lumière dans des conditions si défavorables, qu'il n'est pas possible de s'en rendre un compte exact. Il y a, dans cette toile de M. Debon, une certaine grandeur d'ordonnance qui, sans être précisément du style, ne manque pas néanmoins de caractère.

Nous tâcherons de revenir plus loin sur beaucoup de tableaux, peut-être excellens, mais que la mauvaise disposition du local, — je parle des salles du haut, — empêche, quant à présent, de voir et d'apprécier.

Nous ne pouvons cependant clore cette partie de notre revue sans parler d'un ouvrage qui nous paraît être dans les conditions les plus élevées de la pein-

ture historique, bien qu'à vrai dire, la nature du sujet et l'étendue du cadre semblent devoir le classer dans la peinture dite de chevalet. Je veux parler du tableau de M. Ziegler, inspiré par deux strophes du Cantique des cantiques.

La peinture biblique ne peut pas avoir le même caractère, ou plutôt le même aspect dans les formes que les autres genres de la grande peinture, tels que l'histoire, la mythologie, ou les sujets chrétiens. Je la prendrais volontiers pour l'opposé direct de la peinture mythologique. Tandis que celle-ci idéalise la matière, et cherche à représenter, sous la forme la plus aimable ou la plus terrible, les sentimens, les passions ou les vices, celle-là cherche à donner un corps aux nuances les plus déliées de l'essence morale.

La peinture biblique a moins à reproduire des faits que des idées énoncées sous la forme parabolique. Il semble donc opportun de choisir, pour les exprimer, une nature la plus rapprochée possible de l'idéal le plus élevé. Si je ne me trompe, le peintre doit alors chercher l'inspiration de sa forme dans les arts purement symboliques comme ceux de l'Egypte et de l'Inde, où la figure humaine est plutôt le prétexte que le modèle exact des productions de la peinture et de la sculpture.

Cette forme particulière de l'art, qui n'a pas encore de règles bien précises, paraît avoir vivement préoccupé M. Ziegler. Je ne voudrais pas affirmer qu'il l'ait trouvée et proclamée dans son acception la plus parfaite; mais il me semble incontestable qu'il a marqué une époque dans cette recherche toute spéciale; je n'en veux pour preuve que ce sentiment insaisissable qui me retient devant son œuvre et me force à étudier, à admirer même une peinture qui n'est pas, que je sache, dans les habitudes où mes sympathies m'attachent plus volontiers.

On rencontre dans l'ensemble de cette composition, dans le galbe de ces figures, quelque chose de plus relevé et de plus édifiant que ce qu'on voit d'ordinaire dans les tableaux, même les plus sérieux. La pensée y domine la forme et la forme y enveloppe la pensée dans une expression concise, élégante et su-

périeure à ce qui dérive physiquement de la nature humaine.

Quoi qu'il en soit, M. Ziegler, qui est un savant en même temps qu'un peintre, — j'en juge par un livre fort remarquable que je viens de lire, — ne produit pas au hasard ou par caprice, et il ne sera peut-être pas inutile de revenir, dans une autre partie de ce travail, sur les ouvrages qu'il a exposés.

TABLEAUX DE CHEVALET.

Un dernier mot sur les grands tableaux. — MM. Alexandre et Auguste Hesse, Philippoteaux et Brune. — M. Courbet. — L'art dans ses rapports avec la morale. — François le Champi et Claudie au Salon. — La trivialité et l'idéal en peinture. M. Antigna. — L'expression et la coquetterie. — L'étiquette académique et le sentiment. — La Malaria de M. Hébert. — Les romantiques, le progrès et M. Gigoux. — La mort de Cléopâtre. — Le Christ de M. Dumaresc-Armand. — M. Lafon. — M. Genlis. — Eschyle et M. Henri Lehmann. — Paganisme et christianisme. — L'allégorie en peinture. — MM. Lazerges et Leullier.

Nous arrivons à cette partie de l'exposition que nous avons déjà signalée, et qui partage avec le paysage l'intérêt et les éloges de la critique. Nous n'entendons nullement faire le procès aux artistes modernes en discutant cette opinion que les tableaux d'histoire sont de beaucoup inférieurs aux tableaux de chevalet ; certes, les *Girondins*, de M. Philippoteaux, la *Lutte de Jacob et de l'ange*, de M. Auguste Hesse, la *Procession de la Ligue*, de M. Alexandre Hesse, la *Vision de Zacharie*, de M. Laemlein, le *Saint-Laurent*, de M Verdier, et le *Martyre de Sainte-Catherine*, de M. Brune, sont des œuvres très estimables ; le talent du peintre, l'expérience qui résulte des études sérieuses s'y montrent avec assez d'éclat pour qu'on doive en tenir compte, mais ces ouvrages n'ont pas, malgré tant de qualités, l'importance magistrale qui fait la grande peinture. Pour en finir, et résumer en quelques mots tout ce qui pré-

cède, les tableaux d'histoire du salon de 1850 ne sont tableaux d'histoire que par la taille. A quoi sert d'être un géant, si la tête ne suffit pas à régler et à utiliser les mouvemens et les forces d'une grande stature?

La *Résurrection de Lazare*, de M. Delacroix, nous a montré comment une petite toile peut renfermer et contenir un vaste développement de pensée; l'*Enterrement à Ornans*, de M. Courbet, va nous servir à comprendre qu'un sujet épisodique peut ambitionner les plus vastes proportions, s'il est concentré dans les exigences d'une conception une et simple.

Il y aurait un beau chapitre à écrire sur l'art dans ses rapports avec la morale et la religion, en prenant pour texte l'*Enterrement à Ornans*, de M. Courbet. N'est-ce pas, en effet, un spectacle qui élève l'âme et dispose l'esprit aux réflexions les plus salutaires, que ce dernier hommage rendu par ces natures incultes au compagnon de travail qui a partagé leurs luttes incessantes, au courageux laboureur qui n'a su de la vie que ce qu'en fait connaître l'expérience des rudes labeurs et qui ne laisse après lui, peut-être, qu'une bruyère défrichée avec le souvenir d'un cœur ferme et d'une main loyale?

Vous ne trouverez pas dans cette composition l'appareil théâtral d'un tableau final de mélodrame ou d'un dernier appel des victimes de la Terreur. Elle est d'un dramatique plus calme et par conséquent d'un effet plus sûr. Toute la population d'un village entoure une fosse qui va se fermer. Le prêtre, les chantres, les enfans de chœur, le bedeau, le sacristain achèvent les oraisons d'usage; les hommes attroupés, sans tumulte, autour de la tombe, s'unissent de maintien et de pensée aux prières suprêmes; les femmes, un peu à l'écart, pleurent avec une dignité touchante; celle qu'un lien plus étroit unissait au défunt est agenouillée dans l'attitude de la plus vive angoisse et cache sa tête dans un mouchoir humecté de larmes; des gonflemens douloureux, une sorte de tremblement convulsif se devinent dans l'affaissement de sa pose. Il n'y a rien de plus, il n'y a rien de moins dans cette composition. Pour tout épisode, un chien

s'approche instinctivement de la fosse : c'est peut-être une preuve de plus que l'homme qu'on enterre avait le cœur bon et affectueux. Vous avez vu *le Champi* et *Claudie* de George Sand ? Vous avez aimé la tendresse naïve, l'âme pitoyable de François, la sainte paternité du père Remy ? Supposez que c'est l'un des deux qui descend dans ce tombeau ; vous comprendrez, tout d'un coup, le caractère qu'exhale, comme un parfum des champs, cette élégie villageoise. La teinte générale du tableau est dans le sentiment mélancolique du sujet, mais sans exclure pour cela une énergie de couleur soutenue avec art par des tons vigoureux.

Tout ceci forme les élémens d'un bon tableau ; mais il ne faut pas qu'en se laissant aller à l'impression qu'il cause forcément, on ferme les yeux sur des défauts qui sont d'autant plus frappans que l'artiste a jugé à propos, comme je le disais tout à l'heure, de développer ce sujet sur une toile de quatre à cinq mètres.

Les paysans peuvent avoir une tournure lourde, des traits déformés par les alternatives d'une température contre laquelle ils n'ont pas de défense, des membres épaissis par des habitudes laborieuses ; mais ces circonstances, toutes fortuites, ne suffisent pas pour autoriser l'artiste à tomber dans le trivial, et l'art a des exigences qui doivent l'emporter sur le désir de prendre, pour ainsi dire, la nature sur le fait. Une douleur vivement sentie, et qui a sa source dans les épanchemens d'un sentiment généreux, ennoblit d'ailleurs les traits les plus abruptes et donne un caractère de grandeur que l'artiste ne doit jamais repousser, qu'il doit même rechercher, au risque d'effleurer l'idéal. Il faut se garder, en peinture surtout où l'expression est tellement concise et formelle qu'il suffit d'un regard pour la percevoir sans retour, d'accepter comme un principe sérieux cette antithèse railleuse : le laid c'est le beau. Elle a précisément été formulée par la critique qui l'a déduite de cette propension d'une littérature novatrice qui voulait arriver au beau absolu par le vrai brutal.

Le tableau des *Casseurs de pierres*, du même artiste, a toutes les qualités de peinture du précédent, plus solides encore, si c'est possible, ou du moins plus brillantes, car le soleil y joue un rôle splendide; mais la même trivialité exagérée y offusque la majesté de l'art. Il est utile d'insister sur ce point, parce qu'il serait pénible de voir un talent de la meilleure trempe s'égarer dans une voie qui, s'il y persistait, le ferait infailliblement tomber dans la manière, et dans la plus mauvaise.

De M. Courbet nous arrivons, par une transition toute naturelle, à M. Antigna. Celui-ci, comme l'autre, a peint les drames de la vie du pauvre. Les *Casseurs de pierres* du premier usent leur vie dans un travail meurtrier qui suffit à peine aux besoins impérieux. Calcinés par le soleil, sur une pente rocailleuse aux aspérités de laquelle ils se cramponnent des pieds et des genoux, ils soulèvent, par un effort désespéré, un outil qui retombe avant qu'ils aient pu diriger sa chute. C'est la lutte de la vie sans secours contre la nature armée. L'*Incendie*, du second, nous montre l'homme aux prises avec les calamités accidentelles, disputant au fléau le trésor de ses affections et le fruit de ses sueurs. Ce tableau est saisissant, parce que la composition en est bien sentie et résumée dans une action à la fois simple et poignante. Après une journée de travail, à l'heure où le sommeil va tromper un instant leurs douleurs, de pauvres gens, un mari, sa femme et trois enfans, se redressent, haletans, à ce cri : Au feu! La mère a saisi son plus jeune enfant qui dort encore dans ses bras; une petite fille, plus grande, se réfugie contre elle par un indicible mouvement d'effroi; elle ouvre la porte, une bouffée de flamme et de fumée jaillit dans la mansarde. La mère éperdue ne dit qu'un mot; elle est comprise. Son mari s'élance à la fenêtre et montre aux sauveurs, s'il y en a, l'unique chemin qui soit encore ouvert au secours. Pendant ce moment, prompt comme une lueur d'espoir, le fils aîné, qui sait déjà le prix d'une misérable propriété, a ramassé quelques hardes indispensables, un matelas, une mauvaise couverture, qu'il achève d'empaque-

ter, tout en jetant à sa mère un regard d'amour et un mot d'espérance.

Que vous dirai-je de plus? Le sujet parle de lui-même, et j'ajouterai qu'il est bien rendu.

M. Antigna n'a pas cherché à intéresser le spectateur par autre chose que l'intérêt même de la composition. Il a compris que cet intérêt s'amoindrirait en s'éparpillant sur des détails ou sur des subtilités de métier et d'adresse. Il a pensé avec raison, — sa peinture semble du moins l'indiquer, — que tout ce qui, dans l'exécution, flatterait l'œil par des afféteries de pinceau, — que ceci soit un enseignement pour l'auteur des *Dernières victimes de la terreur*, — n'aurait d'autre résultat que de fourvoyer l'attention en la divisant, et détruirait par conséquent l'impression qu'il avait pour but de produire.

Les élèves de l'école de Rome ne nous ont pas habitués à une peinture dans laquelle le sentiment est assez vif pour leur faire oublier ce pédantisme qui semble être le lot de toutes les académies. On dirait que le séjour qu'ils font à la cour des traditions magistrales leur impose une étiquette guindée, toujours sur le qui vive, et tellement sévère qu'elle ne saurait autoriser le rire ou les larmes quand l'occasion le veut. Aussi avons-nous vu avec un véritable plaisir M. Hébert jeter son bonnet par-dessus les moulins et nous dire sans réticences ce qu'il avait au cœur. Il a été à Rome, il y a étudié bel et bien comme on fait quand on a vingt ans et l'amour de l'art; mais le culte des traditions ne lui a pas fait oublier, Dieu merci, que l'âme est le premier maître, le grand instituteur des artistes. Il ne s'est pas enterré dans la Rome des souvenirs, il a vécu aussi dans l'Italie vivante, malade et poétique. Il en a rapporté quelque chose qui n'est pas une ingrate copie des inimitables morts, et il a trouvé un peu mieux qu'une fade réminiscence; il a fait une œuvre originale et sincère. Voyez cette barque qui glisse péniblement sur l'eau, si lourde qu'on croirait qu'elle n'atteindra pas la rive prochaine. Hélas! ce n'est pas la gondole qui effleure, en se jouant, les canaux de Venise, ou la balancelle qui berce voluptueusement deux amans sur les flots

de l'Arno que le printemps embaume. Cette eau, limpide en apparence, est empoisonnée. Le batelier qui conduit cette barque est pâle et décharné. La fièvre a miné ces femmes et ces enfans dont les yeux grands ouverts semblent ne plus avoir de regards. Ils fuient la *malaria* qui pèse comme une atmosphère de plomb sur ces plaines désolées.

Ce tableau fait mal à voir, et pourtant on se prend à le regarder avec avidité : on y lit, comme sur un feuillet arraché au livre désespérant de l'histoire, les malheurs de l'Italie.

La peinture est comme la poésie : sous une forme matérielle et palpable, elle cache un sens profond et mystérieux. Peut-être le tableau de M. Hébert a-t-il un but plus élevé que celui de nous apitoyer sur les souffrances corporelles des bergers des Marais-Pontins. C'est peut-être aussi pour cela qu'il nous intéresse plus vivement.

L'exposition est pleine de surprises. Non-seulement il y a un progrès marqué dans la génération d'artistes qui se partagent aujourd'hui la faveur du public ; mais encore ceux qui leur ont ouvert la voie nouvelle commencent à comprendre qu'il ne faut pas rester dans le vieil édifice dont on a si virilement brisé la porte. M. Gigoux, qui avait l'un des premiers pris l'initiative du mouvement que nous voyons s'opérer d'année en année, était resté quelque temps comme entravé dans un système résultant évidemment d'une préoccupation sérieuse, mais exclusif, et par conséquent stationnaire comme tous les systèmes invétérés. Après être resté plusieurs années éloigné de la lutte publique des arts, il reparaît avec des œuvres capitales d'un grand caractère.

Son tableau de la *Mort de Cléopâtre* rappelle la peinture énergique et savante des Carrache et de Guido Reni. La Cléopâtre est peinte avec une science de dessin et un charme de coloris que la peinture moderne réunit rarement à ce degré.

Son Christ mort est d'un grand caractère. La forme humaine qu'il a donnée à cette pensée du Sauveur mourant pour le salut de l'humanité est d'une recherche excessivement élevée. Je ne crois pas me

tromper en disant que le chœur des anges, qui reçoit l'âme divine pour accompagner son triomphe vers le ciel, est loin de présenter un dessin aussi ferme, une correction aussi précise que la figure principale, dont la beauté a de quoi rendre plus exigeant.

Le Christ mort, de M. Dumaresc-Armand, n'est autre chose qu'une simple figure étendue sur un linceul; mais le caractère de ce tableau est profondément religieux et la peinture en est soutenue dans des tons tellement fins et harmonieux, dans un modelé si souple, que nous n'hésitons pas à ranger cet ouvrage d'un inconnu parmi les meilleurs de l'exposition Puisque nous en sommes aux sujets religieux, citons encore le *Portement de Croix*, de M. Émile Lafon. L'artiste s'est inspiré de ces paroles : « *Christus dilexit nos et tradidit semetipsum pro nobis.* » Pour exprimer cette idée dans la forme la plus favorable pour rendre évidente à tous les yeux l'immensité du sacrifice, il a choisi l'instant où le fils de Dieu, encore revêtu de cette enveloppe terrestre qui comporte tant de misérables faiblesses, tombe accablé par le poids des souffrances physiques. Il est affaissé, embrassant la croix qui repose sur un pilier au milieu duquel on voit un anneau scellé à un chaîne brisée. Les instrumens de la passion sont épars sur le sol teint de sang. Son regard calme et serein, malgré la souffrance dont il est dévoré, semble lire dans ces vestiges stigmatiques la régénérescence de l'humanité. Ce tableau, aussi simplement exécuté qu'il est bien conçu, est sans contredit un des bons ouvrages du salon.

N'oublions pas, avant de quitter les sujets religieux, de faire remarquer le *Saint Paul dans le désert*, de M. Genlis, qui montre, parmi des défauts, qui naissent sans doute de l'inexpérience, des qualités souvent trop rares chez les peintres. Il y a, dans cette toile, une énergie de couleur, et, si je puis dire ainsi, une rage de brosse tout espagnole, qui font bien augurer de celui qui a le bonheur de les posséder.

Il y a loin de la religion aux fables du paganisme, et pourtant l'artiste ne déserte pas sa mission providentielle en nous retraçant, sous une forme chaste

comme l'art antique, les rêveries de cette philosophie imagée qui donnait un corps à toute pensée, qui personnifiait toute doctrine; car, ainsi que l'écrivait tout à l'heure un de nos plus brillans penseurs : « Toute œuvre belle est véritablement morale, parce qu'elle exprime l'harmonie du monde et de son auteur. Elle est dans l'équilibre des choses, dans le plan de la Providence, dans les conditions de la justice éternelle, ou plutôt elle est un abrégé de l'ordre général (1). »

M. Lehmann a pris pour sujet la désolation des Océanides au pied du roc de Prométhée, dans la tragédie d'Eschyle.

La sévérité du style de M. Lehmann, le sentiment de haute poéie qui règne dans son œuvre donnent à sa composition la chasteté que caractérise toujours une ligne correcte. Au point de vue poétique, nous n'avons rien à y reprendre ; au point de vue de l'art, M. Lehmann nous semble avoir fait un anachronisme.

Ses figures ont le galbe élégant de la Renaissance; mais elles n'ont ni la grandeur imposante, ni la simplicité magistrale de la statuaire antique.

Elles conviendraient merveilleusement au fantastique du Dante ou du Tasse ; elles sont au-dessous de la philosophie géante d'Eschyle.

Telle qu'elle se montre dans ce tableau, la peinture de M. Lehmann me semble être l'idéal du genre maniéré. Cette désolation qui s'arrange pour s'exhiber avec grâce ne saura jamais traduire l'imposante majesté des douleurs sublimes racontées par le poète. N'est-ce pas le cas de dire ici qu'Eschyle, des hauteurs du paganisme, avait entrevu la lueur du christianisme ? Vous voyez bien que M. Lehmann avec les afféteries, fort gracieuses du reste, de sa petite peinture correcte, mais plate, distinguée, mais mesquine, est bien loin du grand art des Phidias et des Praxitèle. C'est pourtant là qu'il faut s'inspirer quand on entreprend la traduction du Promethée d'Eschyle.

De la mythologie à l'allégorie il n'y a qu'un pas.

(1) Edgar Quinet, *Génie des religions.*

L'allégorie, ou personnification par l'idéal des formes abstraites, est de la mythologie philosophique. Seulement l'allégorie, pouvant s'appliquer également à toutes les époques et à tous les ordres d'idées, n'exige pas impérieusement le style antique. Elle accepte volontiers la fantaisie et admet toutes sortes de types et d'ajustemens.

Deux tableaux nous ont particulièrement frappé dans ce genre de peinture, celui de M. Lazerges et celui de M. Leullier.

M. Lazerges a pris pour sujet cette idée : le *génie s'éteint dans l'abus des plaisirs*. L'orgie commence à peine à sommeiller et l'aube blanchit déjà les vitres du palais. Un jeune homme, un poète brisé par la débauche et l'insomnie, n'a plus même la force de supporter le plaisir. Une belle jeune fille, celle-là dont l'amour lui coûta sa sublime auréole de poésie, approche en vain de ses lèvres la coupe de la volupté : son regard n'a plus d'éclat, son front n'a plus de volonté. Il ne voit rien, n'entend rien, l'âme est enchaînée dans la matière qui l'opprime, la lyre brisée n'a plus d'harmonie.

Ce sujet offrait un beau développement à l'imagination de l'artiste; M. Lazerges s'en est bien tiré. Sa peinture soignée et coquette est agréable ; plusieurs parties du tableau sont peintes avec beaucoup d'art et le dessin est irréprochable. Seulement voit-on bien sur le front du poète les ruines du génie? je ne le pense pas. La conformation de la tête nous montre un beau jeune homme et non un grand homme. Et puis faut-il dire le défaut capital de cette œuvre? Elle ne porte pas l'empreinte de cette fièvre qui anime la toile quand l'artiste est inspiré. L'étude, la réflexion, la science ont eu plus de part à cette production que l'imagination et le sentiment ; ce n'est pas tout à fait un mal, mais ce n'est jamais un bien.

M. Leullier a poursuivi une idée analogue. Il intitule son tableau : l'*Homme entre le vice et la vertu*. Un jeune seigneur, richement vêtu, partage avec une belle femme les splendeurs d'un riche appartement. Des flacons vides, un jeu de cartes, des fleurs effeuillées, témoignent que la nuit a été tout entière au

plaisir. Un guerrier, couvert d'une armure, présente une épée au jeune sybarite et semble lui dire, par son geste plein d'énergie, que la patrie est en danger. C'est plutôt, comme on le voit d'après l'exposé du sujet, l'homme entre le plaisir et le devoir, que l'homme entre le vice et la vertu. Car si le vice peut être représenté par les amours légères, le jeu et le vin, une épée ne peut symboliser la vertu. Quoi qu'il en soit, le tableau de M. Leullier est d'une composition intéressante et d'une belle et bonne peinture, vigoureuse par le coloris, ferme par le dessin.

TABLEAUX DE CHEVALET,

TABLEAUX DE GENRE.

Les sujets épisodiques.—Les titres de romances en peinture.—M. Marquet et M. de Lamartine, ou l'immortalité par les arts. — André Vésale, la leçon d'anatomie de Rembrandt, Zurbaran, et les imaginations de la jeunesse. — M. Lacoste. — Les épopée villageoises. — L'apothéose du laboureur. — La Saint-Barthélemy, de M. Decaisne.— La passion et le sentiment. — La terreur et les larmes. — M. Debay.

Les sujets épisodiques qui appartiennent à l'histoire, sans avoir assez d'importance pour ambitionner le titre de tableaux historiques, sont nombreux au Salon ; mais nous n'en trouvons pas beaucoup qui méritent un examen approfondi. Les peintres qui abordent ce genre de peinture oublient trop souvent qu'il y a une énorme distance entre un tableau et une vignette de roman illustré. Aussi la plupart de ces toiles ne montrent-elles tout au plus et en même temps qu'un défaut et une qualité : leur grandeur. Elles témoignent à la fois du talent et de l'impuissance du peintre : ne pouvant les rendre intéressantes, il les a faites grandes; et il semble avoir voulu prouver que, s'il ignore l'art, il sait du moins le métier. Mais il faut en convenir, c'est un triste et inutile métier que celui qui consiste à couvrir de couleurs, avec plus ou moins d'adresse, pour parler aux yeux sans rien dire au cœur ou à l'esprit, une sur-

face dont la dixième partie suffirait à un maître pour illustrer une époque de l'art.

Un bout de draperie élégamment disposé, deux figures composées avec grâce dans un mouvement élégant, vont faire merveille en tête d'une romance; les touches coquettes de la lithographie auront mille ressources pour en faire d'un bout à l'autre un croquis charmant; mais grandissez ces gentillesses jusqu'aux proportions de la nature, sans y imprimer le sceau de l'expression, sans mêler le drame à l'action, sans faire vibrer par un élan de génie la corde des passions humaines, l'œuvre intelligente disparaît, l'idée s'envole; il ne reste de tout cet échafaudage d'art qu'un échantillon d'étoffe et des costumes posés sur des mannequins.

Il en coûte d'être si sévère pour des ouvrages qui ont exigé de longues recherches, des études pénibles, des veilles peut-être; pourtant on ne saurait flatter un art qui dévie pour épargner un reproche douloureux à ceux qui le jettent hors de la voie commune.

Ainsi je vois, sous le n° 2128, un grand tableau qui prétend représenter le *Tasse consolé dans sa prison par Eléonore d'Este*. L'auteur s'appuie, pour justifier son entreprise, sur ces paroles de Gœthe, rapportées par Chateaubriand : « Qui a plus de droit à traverser mystérieusement les siècles, que le secret d'un noble amour confié au secret d'un chant sublime! » Mais, hélas! est-ce donc traverser les siècles que de venir si piteusement échouer sur une toile de dix pieds?

Lamartine en a plus dit en deux vers, pour la gloire du poëte, que ce tableau muet :

« Et Ferrare au siècle futur
Murmurera toujours le nom d'Eléonore. »

Peignez le Tasse, mais le Tasse souffrant, mais le Tasse amoureux! Que ce front, éclairé par un rayon du ciel, nous laisse entrevoir les splendeurs de la *Gerusalemme*! Que cette princesse aimée dépouille un instant ces plumes et ce velours pour nous montrer la femme éprise, l'idéal du poëte. Faites enfin

que nous nous étonnions d'un si beau sujet et non d'une si grande toile, et nous dirons alors en vous applaudissant :

Que l'amante et l'amant sur l'aile du génie
Montent d'un vol égal à l'immortalité.

Ce tableau est l'histoire de cent autres, et cette critique pourrait être répétée cent fois.

Partout où l'on se tourne, au Salon, dans les galeries du rez-de-chaussée, ou dans les couloirs du premier étage, l'œil tombe sur des figures colossales, qui semblent être venues là pour montrer leur belle stature, et rien de plus.

Demandez à M. Blagdon pourquoi il donne six pieds à *André Vesale* dérobant au gibet le cadavre d'un supplicié. Ce spectacle inspirera-t-il à nos jeunes étudians l'amour de la science? La grandeur de l'appareil ajoutera-t-il à la grandeur de l'action? Elle en augmentera tout au plus l'horreur, et fera d'un sujet lugubre, qui pourrait prêter au fantastique, un tableau repoussant que personne ne voudra voir.

C'est une erreur commune, chez les hommes dont l'esprit et le goût ne sont pas encore développés ni éclairés par l'étude, de croire que la poésie est pour ainsi dire inhérente aux scènes terribles. Il n'y a rien de pervers, en fait de drame, comme l'imagination d'un adolescent. Elle poignarde sans pitié, accumule le viol, l'empoisonnement, le suicide; entasse cadavre sur cadavre, et ne s'arrête qu'au dernier personnage qui survit seul, pour dire au monde étonné, les terreurs de cette émouvante poésie.

Les maîtres, dira-t-on, n'ont pas repoussé ces sujets; je n'en disconviens pas, mais ils avaient un but en les retraçant. Rembrandt trouvait dans la *Leçon d'anatomie*, Zurbaran dans les *Tortures de l'inquisition*, des scènes disposées à souhait pour motiver certains effets de lumière, certaines expressions fantastiques qu'ils excellaient à rendre. Ils composaient, d'ailleurs, avec un goût tellement sûr, qu'ils dérobaient toujours, par une heureuse invention, tout ce qui aurait pu être gratuitement horrible, n'en

laissant voir juste que ce qu'il fallait pour dramatiser leur inspiration. De plus, comme ils avaient toujours en vue, en abordant des scènes pareilles, soit un effet de lumière ou de clair-obscur, soit la recherche de quelque expression vivement caractérisée, il en résultait qu'ils concentraient leur composition dans les limites les plus favorables pour ne rien laisser échapper de ce qui faisait l'objet de leur préoccupation.

Mieux instruit par le goût, M. Lacoste, ayant à peindre la *Reprise du travail après l'insurrection*, nous aurait fait grâce de ces cercueils béants, grands comme nature, qui s'étalent sur l'établi d'un menuisier avec la prétention de dire au public :

« Inhumer les victimes après l'insurrection, tel est le premier des devoirs. »

« Triste et terrible drame, résultat de ces combats de frères, que la raison, l'honneur national et la religion doivent bannir à jamais de nos cœurs. »

Le livret a sans doute voulu dire de nos rues ; mais le livret n'est pas tenu d'avoir le sens commun quand les tableaux qu'il a commission d'expliquer n'ont pas l'ombre de raison. »

En vérité, ce tableau est conçu, composé et peint dans des conditions tellement irréfléchies, que s'il était permis de prendre en raillant un sujet de cette nature, je me demanderais s'il a pour but de prouver qu'il faut faire des insurrections pour donner du travail aux menuisiers, ou seulement que les insurrections sont condamnables parce qu'elles conduisent à faire des cercueils.

Voilà un tableau qui ferait une excellente enseigne pour l'administration des Pompes funèbres, mais qui ne peut rien avoir de commun avec l'art ; avec l'art qui dérive des sciences morales et philosophiques, et qui ne diffère d'elles, dans son expression, que parce qu'il traduit par des images ce qu'elles traduisent par des mots.

Un sujet, minime en apparence, peut se développer jusqu'aux plus vastes proportions. Les maîtres dont nous invoquions l'exemple tout à l'heure ont usé fréquemment de cette prérogative que l'art

accorde aux peintres, aux sculpteurs et aux poètes, de généraliser une pensée philosophique ou religieuse par une personnification grandiose.

On n'a jamais reproché, que je sache, à aucun artiste, de faire un Christ colossal, de représenter la vertu, le génie, l'art, la poésie, le bien, le mal, la guerre ou la paix sous les traits puissans de la forme humaine la plus développée.

L'idée abstraite exige une forme simple et rigide qui supplée par sa largeur à la sobriété des détails, à l'absence absolue des incidens.

Si j'ai admis, avec M. Courbet, les proportions de nature de ses *Casseurs de pierres*, c'est qu'ainsi que je l'ai fait remarquer, l'artiste a eu en vue de donner une forme saisissable à cette idée : la lutte de la vie contre la matière. Et, afin de rendre sa pensée par une impression plus vive, il a choisi l'un des aspects les plus vulgaires, les plus usuels du travail, l'action de briser des pierres dans un champ ou sur une route.

Il y a, au Salon, deux tableaux de M. François Millet. L'un représente un *Semeur* et l'autre des *Botteleurs*. Celui-ci est le plus important comme composition, car il est moins grand que l'autre. Une fille de village, maigre, souffrante, mal vêtue, râtelle et met en meules le foin que deux vigoureux paysans serrent en bottes. La précision des mouvemens dans toute leur habitude rustique est observée, dans cette composition, avec une fidélité qui y donne le caractère d'une vérité toute poétique. M. Millet a pris là le côté mélancolique des travaux champêtres, où chacun dépense ses forces dans sa sphère et, privé du charme des communications intimes qui égaient le travail en commun. La pauvre fille accomplit avec peine une tâche tracée et longue. On sent qu'elle souffre ; la fatigue affaiblit ses bras, et pourtant ses compagnons ne l'aideront pas, car ils ont, eux aussi, une tâche longue et tracée.

Il aurait plu à M. Millet de faire de cette composition une œuvre de l'importance de la *Reprise du travail* de M. Lacoste, ou du *Tasse en prison* de M. Marquet, ou de l'*André Vésale* de M. Blagdon, que

nulle condition prise dans les données les plus strictes de l'art n'aurait été assez spécieuse pour l'en empêcher. Virgile a écrit les *Bucoliques*, Delille a fait l'*Homme des champs*, et George Sand la *Mare au Diable* ; les travaux du laboureur ne sont pas moins dignes que ceux du soldat d'inspirer le poème épique.

Si j'étais peintre, et je voudrais l'être comme M. Millet, j'aurais peint le *Semeur* de grandeur héroïque, sans rien changer pour cela à la composition de cet artiste, car elle me paraît irréprochable ; mais je l'aurais fait grand de six pieds, parce que je crois qu'il serait bon, dans une époque où toutes les croyances s'amoindrissent, où l'industrie nous durcit et nous rétrécit le cœur, de faire l'apothéose de ce modeste, de ce rude, de ce noble jouteur, qui remue la terre depuis des siècles pour nourrir le monde. Je ne vois pas dans la guerre, dans la politique, dans les sciences, de plus belle physionomie que celle de cet homme, au regard profond et mélancolique, qui va religieusement, de sillon en sillon, confier à la terre le trésor de ses labeurs, l'espoir de l'avenir, la prospérité de la patrie. Son regard est profond parce qu'il sait l'importance de l'acte qu'il accomplit, mélancolique, parce que les joies du présent ne peuvent le rassurer sur les destinées de ce germe qui est pour lui l'emblème de l'avenir. Il connaît les misères d'une année stérile... la récolte a déjà manqué.

Seul au milieu d'un sol nu et fraîchement remué, comme il paraît comprendre la grandeur de sa mission ; comme celui qui passerait serait petit et inutile à côté de cet homme qui, ministre du ciel, tient dans sa main et jette au vent, avec la foi de l'apôtre, les richesses de la terre ; et puis là-bas, sous ce nuage, ce vol d'oiseaux rapaces qui glapissent comme une ironie, comme une menace.

Soyez-en sûrs, il y a dans ces tentatives nouvelles toute une résurrection de l'art de peindre. Si l'exécution laisse encore à désirer, la pensée est bonne et, Dieu merci, le public semble la comprendre.

Il n'y a pas de décadence prochaine à craindre dans les arts, quand les artistes reviennent par

masses compactes dans la voie que leur ont ouverte toutes les traditions de la Renaissance.

Nous avons assez répété, dans le cours de ce travail, qu'un progrès considérable agit dans certaines régions des arts, pour que ce soit un fait admis entre le lecteur et nous. Si nous avons fait pressentir le caractère général de ce progrès, nous n'avons pas encore mis en évidence les particularités par lesquelles il se manifeste. La critique que nous faisons aujourd'hui peut déjà donner une idée de ce en quoi il consiste.

En dehors des ouvrages qui entrent de plain-pied dans cette voie progressive où nous les suivrons bientôt pour expliquer leurs tendances, nous ne trouvons au Salon que des tableaux obscènes ou des tableaux politiques. C'est-à-dire que les artistes assez malheureux pour méconnaître la mission de l'art espèrent atteindre le succès, qui se résume pour eux dans un gain assuré, en flattant les passions tumultueuses et mauvaises, plutôt qu'en le poursuivant dans les régions plus paisibles et aussi plus honnêtes du sentiment calme et de l'enseignement moral. Les événemens les plus terribles et même les grands crimes historiques peuvent servir de cadre au développement d'une noble pensée, il ne s'agit que d'en prendre juste ce qu'il faut pour établir une opposition favorable à l'enseignement qu'on veut populariser.

Quand M. Henri Decaisne nous représente le *Chancelier de l'Hospital pendant la Saint-Barthélemy*, nous ne trouvons pas dans son tableau l'ombre d'une pensée politique, nous n'y voyons qu'un exemple de la vertu du grand citoyen, de la dignité de l'honnête homme dans le fléau qui dévore sa patrie.

La scène se réduit à un drame de famille. Des enfans, une épouse en pleurs se pressent autour du chancelier, comme pour chercher un refuge sous la toge imposante du magistrat, autour du père vénéré, comme pour lui faire un bouclier de leur faiblesse et de leurs larmes. Dans ce tableau, l'expression des figures peint la situation des personnages ; la lutte,

dont le bruit et le mouvement arrivent au spectateur par une porte entr'ouverte, suffit au drame de la composition, sans que le peintre ait eu besoin d'introduire l'assassin dans le sanctuaire de la famille ni de lever un fer homicide sur une tête blanche.

La terreur est-elle moins puissante devant cette toile que devant l'*épisode de* 93 *à Nantes*, de M. Debay, par exemple ? Bien au contraire. Et soyez assurés que l'artiste atteindra bien plus sûrement son but s'il fait verser des larmes que s'il fait détourner la tête avec horreur.

Cet *épisode de Nantes* est vraiment un affreux spectacle.

« Mme de la Meteyrie et ses filles, condamnées sans jugement, sont traînées à l'échafaud, autour duquel se presse une foule muette d'effroi... Mais la place est prise, il faut attendre son tour... La mère soutenait ses filles de ses conseils et de son courage... Bientôt elles se prirent à chanter des cantiques : le peuple s'émut à ces accens religieux... Deux jours après le bourreau mourait d'horreur et de regret. »

Vous pensez peut-être que, fidèle à ce programme, M. Debay va peindre des martyres radieuses d'espoir et d'abnégation, de cet espoir et de cette abnégation qui s'illuminent des lueurs harmonieuses d'un chant sacré.

Vous pensez peut-être que ce peuple, « ému par ces accens religieux, » se presse par un élan spontané autour de ces victimes; que mille bras vont se lever pour bénir... que dis-je, pour bénir ! pour arracher à la mort celles dont l'héroïsme a su les désarmer ? Détrompez-vous. A quoi servirait à M. Debay d'être peintre, d'être poète, s'il ne lui fallait faire que ce qui est, que ce que son programme, choisi par lui, écrit par lui dans le livret, lui disait devoir être ? Il a peint trois cadavres, bleus et verts, horribles à voir, trois femmes affaissées dans les convulsions de l'agonie, décomposées dans la vie. Et ce peuple, « ému par les accens religieux ! » il en a fait une horde de scélérats qui grimacent la haine et la soif bestiale du sang. Allons donc, M. Debay, votre

bourreau a eu tort de mourir, son repentir n'avait plus de cause, il n'a décapité que des corps morts.

Refaisons maintenant ce tableau, en suivant le récit qui précède. Supposons un instant de belles et pures jeunes filles, soutenues par une mère intrépide, pâles mais résolues, affaiblies mais résignées, jetant vers le ciel qui s'ouvre un cri sublime d'espoir et d'aspiration chrétienne. Plaçons autour d'elles des hommes impitoyables dans l'œuvre qu'ils poursuivent, mais attendris par le spectacle toujours vainqueur du courage et de la vertu. Les larmes couleront alors. Le spectateur, quel qu'il soit, onbliera les luttes passionnées, les haines fatales, pour ne plus voir que la noble effusion de ce qu'il y a de grand et d'immortel dans la nature humaine.

Un pareil tableau porterait des fruits dans les cœurs ouverts aux sentimens sympathiques ; celui que nous avions tout à l'heure sous les yeux n'inspire que le dégoût et ne peut exciter que la haine. Est-ce là le but que s'est proposé l'auteur ? Ce n'est certes pas là la mission de la peinture.

TABLEAUX DE GENRE.

Les maîtres d'hiers écoliers aujourd'hui. — M. Decamps à dix ans de distance. — Les maîtres et la nature. — Éliézer et Rébecca. — La fuite en Égypte. — Le repos de la sainte famille. — Caricature d'un ciel vénitien. — Les pirates grecs. — Le grand art de M. Decamps. — M. Diaz archéologue. — M. Diaz paysagiste. — M. Roqueplan. — M. Meissonnier. — Les découpures et les tableaux. — Le dimanche. — La nature change incessamment d'aspect. — M. Meissonnier rival de M. Muller. — La décadence. — M. Robert Fleury. — Le sénat de Venise cuit au four. — Jane Shore. — Influence d'un fauteuil. — M. Le poitevin. — Les sujets érotiques. — MM. Biard et Giraud.

Les sciences nous donnent tous les jours le spectacle d'un mouvement si rapide, que les maîtres de la veille ne tarderaient pas à devenir des ignorans le lendemain, s'ils ne prenaient le soin de se tenir au courant du progrès, et s'ils ne s'efforçaient d'y participer. Cela est tellement vrai qu'on n'a pas écrit depuis dix ans un seul traité de construction de machines : le livre ne serait pas imprimé que les principes qu'il pose auraient déjà vieilli. Il en est de même, ou à peu près, en peinture. Les hommes qui ont fait sortir l'art de l'ornière dans laquelle il se traînait à la suite d'un grand génie, — de David, qui avait su créer un style, sans établir les fondemens d'une école. — Ces hommes, dis-je, ont cru leur mission terminée du jour où les applaudissemens ont accueilli leurs efforts. Soit que cette mission fût bornée, soit que le fracas de la gloire les eût étourdis au point de leur faire voir comme une perfection ce

qui n'était, dans le domaine immense qui sépare le faux du bien, qu'un mieux relatif, ils en sont restés au point où, depuis plus de dix ans, le succès leur sourit.

Cependant l'école marche. De jeunes esprits formés et développés par eux, forts de l'acquis de leurs maîtres, pleins de force eux-mêmes, hardis comme toute jeunesse, aventureux comme toute poésie, se sont proposé un but élevé vers lequel ils tendent avec l'ardeur et la conviction d'un amour sincère.

En même temps que l'Art s'épure, le goût du public se forme, la critique pose un jalon de plus et enregistre le progrès ; en sorte que tous ceux qui restent en deçà du mouvement, si haut placé que soit leur point de station, voient disparaître leur gloire que de plus entreprenans effacent.

Parmi les peintres qui ont illustré l'école moderne, M. Decamps est sans contredit l'un des plus complets et des moins contestés. C'est à lui qu'on doit le retour à l'étude de l'effet et du clair-obscur, si longtemps négligée. C'est lui enfin qui a rétabli le culte du soleil en provoquant sans cesse notre admiration par les éblouissemens d'une lumière qui ferait pâlir celle du jour, — pour nous servir d'une expression empruntée au vocabulaire classique. Parvenu au succès prodigieux que tout le monde connaît, au lieu de demander de nouvelles surprises à de nouvelles combinaisons d'effets, M. Decamps s'est mis à chercher des procédés. Si tel est le but de la peinture, il l'a certainement atteint et même dépassé ; car nul ne saurait dire si les tableaux qu'il a exposés sont peints avec des brosses, un couteau à palette ou un tampon.

S'il avait appliqué à une interprétation sincère de la nature les ressources dont il dispose, M. Decamps aurait produit, comme par le passé, des chefs-d'œuvre incomparables. Personne ne sait mieux que lui faire un tableau, c'est-à-dire concentrer un effet dans un espace donné, en réunissant toute la vigueur, ombre ou lumière — selon que la masse est brune ou claire — sur le point favorable, sacrifiant les détails ou les accidens à la valeur de l'ensemble. Cette qualité

acquise par une longue pratique, on ne saurait la lui dénier, et, en tant qu'il l'applique toujours avec la même habileté, il serait injuste de dire qu'il est inférieur à lui-même. Mais il est évidemment au-dessous du progrès qui se manifeste, dans le sens de l'hommage que l'art doit à la nature.

M. Decamps, arrivé très loin, a pensé atteindre la perfection en demandant à des procédés manuels des effets que les ressources de l'art doivent seules produire. Et puis, prenant en outre la façon de certains maîtres pour l'archétype de l'art, il s'est inspiré tantôt du Titien, tantôt du Poussin, et il a complétement oublié, dans cette préoccupation, que ces grands maîtres avaient pris à la nature ce que lui-même voulait prendre à leurs ouvrages, et que cette traduction d'une traduction devait infailliblement le conduire à la décadence.

A le bien prendre, M. Decamps est peut-être plus complet dans son art que tel autre artiste que nous serions tenté de faire passer avant lui, parce que, comme je viens de le dire, il a l'expérience et le savoir; mais à coup sûr, et quel que soit son talent, il doit être mis au-dessous de ceux qui, dans leur haute visée, veulent interpréter la nature selon l'inspiration de leur génie, et n'empruntent des vieux maîtres que leur respect pour la vérité.

Le tableau d'*Éliézer et Rébecca à la fontaine* est le plus important des dix ouvrages que M. Decamps a exposés. On y retrouve toutes les qualités qui font le caractère de son talent.

Au milieu d'un paysage de style, aux grandes et simples lignes, aussi noble d'aspect que l'exige le développement d'une scène biblique, s'élève une fontaine autour de laquelle se groupent les filles de Chanaan.

Eliézer a laissé sa suite sur la route voisine. Il s'avance vers la belle et jeune Rébecca et s'incline humblement pour lui demander à boire. Une esclave brune qui porte le vase se prépare à le présenter au voyageur ; quelques-unes des compagnes de Rébecca s'avancent avec curiosité pour contempler l'étranger, tandis que les autres, que nul intérêt n'attire, atten-

dent, dans les plus gracieuses attitudes du repos, que leur tour arrive de remplir leur vase. Le terrain où se meuvent les principaux personnages est coupé à pic sur un réservoir en maçonnerie, dans lequel on descend par quelques degrés rapides. Un enfant suspendu sur la dernière marche joue dans l'eau avec un rameau d'arbre.

La scène principale se passe au second plan où la lumière éclate avec toute l'ardeur d'un soleil d'Orient. Le premier plan composé en repoussoir est tel qu'il le faut pour faire apprécier le merveilleux talent de M. Decamps dans l'art magique du clair-obscur.

Il y a du grandiose dans l'ordonnance de ce tableau, et il n'a pas tenu sans doute à beaucoup que M. Decamps en eût fait nn chef-d'œuvre.

Pourquoi faut-il qu'il ait préféré les lointains des peintres vénitiens à ceux de la nature? et qu'ayant trouvé un procédé fort agréable pour empâter des terrains, il n'ait pu préférer au désir d'en abuser la nécessité, qu'il apprécie d'ailleurs, de concentrer son effet pour le rendre plus vif?

Sa *Fuite en Egypte* et son *Repos de la sainte famille* montrent encore deux exemples frappans de cette préoccupation des Vénitiens qni semble lui faire oublier le sentiment de sa valeur personnelle, au point de se rapetisser pour ramper sur leurs traces. Dans ces deux toiles le ciel et les lointains ne peuvent guère être pris que pour une caricature de ceux de Giorgion ou de Titien. La seconde rachète néanmoins ce défaut par la beauté des premiers plans, où le peintre, supérieur à ce qu'il a fait de plus beau, a prodigué tous les secrets d'une science incomparable.

Les Pirates grecs dans une caverne ne laissent guère à désirer. Cette toile précieuse est le triomphe de la connaissance parfaite du clair-obscur.

Donner aux objets, dans une demi-teinte à peine transparente, le modelé qui détermine leur forme, la distance qui les sépare l'un de l'autre, et la valeur relative de leur coloris, est à coup sûr le problème le plus difficile que puisse se proposer un peintre.

Celui qui parvient à le résoudre produit par contre l'effet le plus saisissant de ceux qui sont du ressort de l'art. M. Decamps y a merveilleusement réussi dans ce tableau, représentant une caverne remplie d'hommes et de toutes sortes d'objets dérobés à une riche cargaison, et qui n'est éclairée que par les reflets d'un rayon blafard qui perce une crevasse de rocher.

Ce remarquable ouvrage est d'autant plus précieux à nos yeux qu'il est une preuve irrécusable de la vigueur de talent d'un homme qui, fourvoyé pour un instant, reviendra sans doute occuper le premier rang, qui fut longtemps le sien.

Nous voudrions en dire autant de M. C. Roqueplan, qui n'est plus que l'ombre de lui-même, et de M. Diaz, qui semble avoir égaré l'écrin de saphirs, d'émeraudes et de rubis qui lui servait de palette, lancé qu'il est à la poursuite de je ne sais quel froid idéal, gris et monotone.

Son tableau des *Bohémiens* est encore un agréable souvenir de cette peinture que nous avons tant aimée; mais l'*Amour désarmé*, mais le *Tombeau de l'Amour*, mais les *Présens de l'Amour* sont dans un parti pris de peinture plate, uniforme de tons, qui ne saurait avoir d'attraits qu'autant qu'elle serait tempérée par la rigidité de lignes des écoles archéologiques. Avec le laisser-aller de dessin particulier à M. Diaz, il faut prodiguer, comme il le faisait autrefois, tous les charmes d'une riche palette, tous les éblouissemens d'un coloris enchanteur qui, lui seul, est une des poésies de la peinture.

Nous regretterions cette sévérité pour un peintre qui nous a causé de si vives émotions, si nous ne devions retrouver M. Diaz à l'une des meilleures places dans le paysage. Nous lui témoignerons alors toute l'admiration que nous inspire sa peinture lumineuse et solide.

M. Meissonnier est un des peintres de ce temps qui ont conquis avec le plus de facilité cette réputation toujours si lente à venir, quand le caprice de la mode ne seconde pas par hasard les efforts d'un vrai mérite.

M. Meissonnier a fait son trou, — comme on dit vugairement, — en homme qui connaît bien le monde et les fantaisies de l'engouement public. Il a compris qu'il fallait étonner d'abord, et qu'avec un peu d'adresse, il plairait ensuite.

Il faisait, comme le *vile pecus* de l'art, de médiocres tableaux de médiocre grandeur, et personne ne les regardait. Un beau matin il entreprit des sujets microscopiques, grands à peine comme un dessus de boîte, et du jour au lendemain l'artiste inconnu devint un grand peintre. Loin de moi de dire que le public eût tort ! Le public avait raison, non pas d'admirer de petits tableaux parce qu'ils étaient petits, mais parce qu'ils étaient bons.

Malheureusement, je crois qu'alors le public faisait plus d'attention à la finesse de la peinture qu'à la science du peintre ; car, il faut bien le dire, M. Meissonnier, qui exécutait précieusement une petite figure d'une expression précieuse, n'a jamais fait, à proprement parler, un tableau. En dehors de l'arrangement des deux ou trois personnages qui formaient toujours le contingent de ses compositions, il n'y avait plus qu'une masse harmonieuse mais indécise, un fond indéterminé, bien plutôt destiné à couvrir la nudité de la toile qu'à compléter l'effet du tableau.

Le grand talent de M. Meissonnier consiste donc, et je le prouve, à déchiqueter minutieusement une figure claire sur un fond noir et à en modeler scrupuleusement les détails infinis, plutôt qu'à constituer largement un effet bien franc de lumière ou de clair-obscur. M. Meissonnier sait faire à ravir une miniature attrayante par la grâce et la vérité ; mais il n'a jamais fait un tableau. C'est pourquoi je le range dans la catégorie des hommes distingués qui demeurent stationnaires et non dans celle des artistes qui impriment à l'art un mouvement heureux.

Cette année, M. Meissonnier entraîné par le désir bien légitime de justifier sa réputation et ses honneurs a voulu faire un tableau, deux tableaux même : et il nous a montré le *Dimanche* et le *Souvenir de guerre civile*.

Le Dimanche est le plus agréable à voir : c'est un

jardin de guinguette, des berceaux de verdure, des pampres, des treilles, des tables, des verres, du vin dans des brocs et une foule de petits bonshommes, hauts d'un pouce à peine, qui boivent, qui jouent, qui chantent ; c'est un spectacle fort gai, et je dois dire que ce microscopique éclat de joie est si finement détaillé, qu'on en demeure ébahi d'étonnement, ou, si vous voulez, d'admiration. Mais dérobez-vous un instant à l'attrait de ces gentillesses pour jeter à distance un regard de connaisseur sur l'ensemble de ce tableau; dès lors le charme cesse. Le détail disparaît, on ne voit plus qu'une masse colorée, sans alternatives d'ombre et de lumière, égale partout, et qui devient fausse, tant elle est uniformément vraie. La nature, si riche, si variée, si différente d'elle-même dans les répétitions des mêmes formes, emprunte incessamment aux jeux de la lumière mille aspects nouveaux, toujours imprévus, toujours rapides, que le peintre n'oserait fixer, dans leur plus vaste étendue, sans enfreindre les lois de l'effet.

C'est pour n'avoir pas suivi cette règle immuable de la peinture que M. Meissonnier, toute réserve faite d'ailleurs pour son talent de détails, n'a pas su faire un tableau.

Quant au *Souvenir de guerre civile*, nous ne le discuterons pas. Il est en petit le résultat de la même pensée, — je n'ose pas dire industrielle, — mais du moins habile, qui a donné naissance au grand tableau de M. Muller. A ce titre, il faut l'envelopper dans la même réprobation.

Le *Joueur de luth* et le *Peintre montrant ses dessins* rentrent dans les habitudes de composition qui distinguent particulièrement M. Meissonnier, et je dois dire que, sous ce rapport, ils sont parfaits.

Maintenant que nous avons fait comprendre comment un peintre, tout en donnant les preuves d'un beau talent, n'en est pas moins, relativement, en arrière de ceux qui, moins forts que lui, cherchent cependant à ouvrir dans l'art un champ plus vaste à des recherches plus élevées, nous allons montrer à nos lecteurs combien un artiste est près de la décadence quand il persiste à rester stationnaire.

L'un des hommes qui ont obtenu, dans les dernières années, les plus grands et les plus légitimes succès, et dont un siége académique a récemment consacré la réputation, en un mot, M. Robert Fleury, vient de faire une chute d'autant plus lourde que le souvenir de ses magnifiques ouvrages est présent à tous les yeux.

Je ne veux pas m'arrêter à son tableau du *Sénat de Venise*, où des figures de neuf pieds de proportion, à en juger par le rapport qu'il y a entre la grandeur de leur tête et la hauteur de leur stature, cuisent comme des cruches de terre rouge dans un four d'émailleur.

Je passe tout d'un trait à l'examen de la *Jane Shore*, qui est dans des données plus raisonnables, et qui n'en est pas moins sur le haut de cette pente au bas de laquelle le plus beau talent succombe.

Une correction suffisante unie à un coloris puissant que soutenaient une expression bien sentie et une entente très savante de l'effet formaient le caractère sérieux, tranché, de la manière de M. Robert Fleury. Vingt tableaux, que chacun se rappelle, ont popularisé son nom et l'ont placé haut dans l'opinion publique entre les peintres fougueux, que l'entraînement de l'imagination arrache au calme d'un style pur, et les artistes souvent trop froids qui mutilent la pensée pour la revêtir de l'enveloppe étroite de la sévérité.

L'Institut est venu, contre ses habitudes, donner une fois raison au sentiment des vrais amateurs. Cet honneur aurait-il donc affaibli chez M. Robert Fleury le sens artistique qui a si longtemps et si bien guidé ses inspirations ? On pourrait le croire en voyant ce tableau de *Jane Shore* qui présente le caractère des exagérations de toutes les écoles, au lieu du choix heureux de ce qu'elles ont, chacune pour sa part, de beau et d'admissible.

Jane Shore, accusée de sorcellerie et d'adultère, fuit devant la colère de la populace qui l'accable d'insultes et de mauvais traitemens. Réfugiée contre une colonne, à l'entrée d'une église, l'égarement de la peur se peint sur tous ses traits ; elle attend, presque

morte, le coup qui va la frapper. Cette figure était belle à peindre ; elle donnait un prétexte, dans le désordre nécessaire des vêtemens, d'aborder quelques morceaux de nu qui prêtent toujours aux tentatives d'un coloris séduisant. M. Robert Fleury l'a manquée complétement. Les chairs n'ont pas la pâleur que justifie l'état de prostration du personnage ; elles sont flasques, cadavéreuses et, ce qui est plus grave, d'un modelé très défectueux. Les défauts sont d'autant plus à jour dans le dessin de cette figure, qu'il semble affecter des prétentions au fini le plus léché.

La composition est en outre ou trop ambitieuse ou trop restreinte. Si ce tableau n'est qu'un épisode, il ne fallait pas le généraliser dans cette action très complexe ; si c'est au contraire le sujet que le livret indique, dans toute son étendue, les quatre femmes, les quatre enfans et le gendarme qui les excite ou qui les retient, — je ne sais au juste lequel, — ne suffisent pas pour constituer une multitude en courroux.

On retrouve sur cette toile l'influence de M. Scheffer dans les figures du fond, celle de M. Delaroche dans l'arrangement général, et celle de M. Decamps dans l'exécution de quelques figures, celle de l'enfant à robe jaune surtout.

Si l'exposition de M. Robert Fleury nous fait redouter pour son beau talent une décadence imminente, cette décadence nous paraît complète et irrévocable chez quelques peintres qui ont eu, pour un temps, les honneurs du salon. M. Lepoitevin poursuit je ne sais quelle petite marotte d'adresse et de convention qui n'a plus rien de ce qui fait la peinture sérieuse.

M. Giraud, dont la brosse est facile, coquette, élégante même, ne paraît plus, ainsi que M. Biard, voir dans la peinture autre chose qu'un moyen très complaisant de plaire au public par tout autre chose que par le caractère habituel de l'art. Qu'on jette un regard sur le *Coup de vent*, sur la *Posada des Toreros* du premier, et sur le *Fleuve* du second, on nous comprendra sans que nous ayons besoin d'entrer dans des développemens délicats à traiter.

TABLEAUX DE GENRE.

La peinture de genre est éminemment française. — Son développement nous mène à la peinture historique. — Des différens moyens qu'emploie la peinture. — M. Delacroix ne sait ni peindre ni dessiner. — Opinion de MM. Alaux et Vinchon sur M. Delacroix. — Paillasse et les Romains....., de théâtre. — M. Bocage et M. Saint-Aulaire. — Les nouveaux venus. — M. Bonvin. — M. Bonvin n'est pas M. Decamps. — M. Aze couvé par M. R. Fleury. — M. Hamman couvé par M. Gallait. — M. Trayer. — MM. Fauvelet Chavet, Fontaine, Guillemin, E. Béranger, Ed. Frère, Bornschlegel, Guérard, Legrip, Marlet. — La nature morte est l'école de la peinture de genre. — MM. Ph. Rousseau, Couder, Villain, Bisson. — Les vétérans. — MM. Alophe, Boulanger, Ad. et Ar. Leleux, Hédoin, Isabey, T. Johannot, Leygue, Tourneux, Giroux, Nanteuil, Th. Frère, Hilemacher, Besson, Tassaert. — Les batailles. — MM. Chasseriau, Andrieux, Duvaux et Bellangé. — M. Desbarolles, peintre et écrivain. — MM. Gide et Luminais.

La peinture de genre est éminemment française. Elle offre, dans les arts, l'analogue du roman et de la nouvelle en littérature. Elle sait se plier, à ravir, aux exigences du drame, aux saillies agréables de l'esprit, au développement plein d'animation des détails de la vie intime. L'imagination y trouve un cadre facile à remplir, et le goût mille ressources pour plaire. Pourtant, cette facilité même, qui fait le fonds de son abondance, et le laisser-aller que ses allures autorisent seraient bientôt pour elle des causes toujours nouvelles de décadence ou de corruption, si les artistes ne se fortifiaient, dans sa pratique, par des étu-

des sérieuses et par des visées plus hautes que celles qui sont proprement de son essence.

L'exposition nous a montré les preuves d'un grand progrès dans cette partie de l'art de peindre ; et nous les signalerions avec une joie médiocre, s'ils ne devaient avoir d'autre résultat que de fonder en France une école de maîtres secondaires ; car les petits maîtres—avec ou sans jeu de mots—n'ont jamais eu d'influence favorable pour le développement du goût, pris dans sa plus large acception.

Nous voyons au contraire dans ce progrès les marques des efforts heureux que font de vrais artistes pour relever le genre auquel ils s'adonnent par une nécessité prise en dehors de l'art, bien plutôt que par un besoin de l'intelligence ou de l'imagination, et par l'impuissance de faire mieux ou autrement.

Parmi toutes les petites et moyennes toiles qui affluent au salon, il y en a beaucoup qui paraissent être l'esquisse, l'idée première, l'expression spontanée d'une œuvre plus importante et dont la composition large et grandiose pourrait ambitionner de plus vastes proportions.

Il est de ces tableaux dont on peut dire que le peintre les a faits petits parce que le temps ou l'occasion lui ont manqué pour les élever à la hauteur de la peinture historique ; ils n'en sont pas moins acquis pour cela au grand art, qui domine et caractérise une époque.

Examinez certains ouvrages de MM. Delacroix, Chasseriau, Guermann-Bohn, Hamman, Luminais, Tassaert, Trayer, Millet, etc. Ils ont évidemment d'autres qualités que celles qu'on demande habituellement aux tableaux de genre.

Le lecteur se gardera bien de croire, — nous l'espérons,—que nous ayons, en quoi que ce soit, la prétention de lui imposer des idées toutes faites et peu conformes à l'opinion ou plutôt aux préjugés du public. Je ne voudrais pas, pour louer un peintre au delà de toute expression, rabaisser les autres, ou seulement déguiser ses défauts sous des qualités imaginaires. Mais il importe, pour que l'art soit com-

pris dans le sens du progrès, que le public apprenne à voir et surtout qu'il apprécie les choses à leur juste valeur.

Tous les hommes ne sentent pas de même ; et si les principes de l'art sont immuables, il est du moins permis à chacun de les appliquer dans la mesure de ses forces et selon les inspirations ou les aptitudes que la nature lui a rendues propres.

Pour parler aux yeux, la peinture emploie plusieurs moyens dont la réunion absolue serait le comble de l'art; il est à peine donné à Raphaël, le prototype du grand peintre, d'atteindre à leur perfection. C'est le dessin, le coloris, l'effet, la perspective, la composition et l'expression. Chacun de ces moyens a des divisions infinies qui forment les mille qualités parmi lesquelles les artistes cherchent, suivant leur organisation personnelle, ce qui peut donner de l'attrait à leurs œuvres.

Le dessin sert à écrire la pensée d'une façon claire, pure et noble ; il comprend la ligne, le modelé, les proportions, l'anatomie, qui règlent et expliquent le mouvement.

Le coloris embrasse la couleur locale, qui détermine les objets, l'harmonie qui les lie et les tient sous l'influence de la même lumière, la vigueur qui donne du corps et de l'étendue. Il est inséparable de l'effet qui consiste dans les dispositions de la lumière, dans ses jeux, dans la magie du clair-obscur.

La perspective s'entend de la description géométrique de l'étendue, des rapports linéaires des objets les uns à l'égard des autres, suivant la place qu'ils occupent, enfin de la dégradation des teintes et de l'indécision des formes, prises en raison directe de l'éloignement.

La composition se résume dans la disposition du sujet, soumise au choix des lieux, à la succession des plans, à la pondération et à la variété de la ligne.

Enfin l'expression comprend tout ce qui, dans le tableau même, sert de lien sympathique entre le peintre et le spectateur, de telle sorte que celui-ci puisse s'identifier par la pensée à la pensée inspiratrice.

Chacun de ces moyens est à lui seul un art tout entier, et celui qui excelle à le mettre en œuvre est un artiste, quand bien même il ne sait pas employer les autres avec une perfection suffisante.

Nous avions besoin de rappeler ici ces principes élémentaires avant d'entrer dans la discussion des ouvrages qui vont nous occuper et qui, s'ils ont de grands défauts aux yeux d'un public mal prévenu et des artistes entichés d'un système, présentent aussi des qualités qui les classent, dans l'ordre des œuvres de l'art, au-dessus d'une multitude de tableaux où les vices sont aussi insignifians que les mérites.

De tous temps on a contesté les talens qui sortaient de la routine pour s'ébattre sans entraves dans les voies de la liberté, ou ceux encore qui se manifestaient par des beautés inconnues aux écoles établies. C'est ainsi qu'à une époque peu éloignée de nous, Greuze, Prud'hon, Géricault et quelques autres moins importants motivaient de vives querelles et des dissidences interminables dans le monde des arts.

De nos jours il en est de même pour M. Delacroix, pour M. Ingres, pour M. Rousseau, pour M. Corot, et peut-être aussi bientôt pour M. Courbet.

Voilà le malheur des esprits exclusifs : ils perdent de gaieté de cœur de grandes joies, de vives émotions, parce qu'elles leur viennent d'une source qui n'est pas celle dont on leur a montré le chemin.

M. Delacroix a exposé cinq tableaux. Je ne veux même pas dire qu'ils sont composés avec un art infini, que l'effet y est tracé d'une façon magistrale, et qu'à dix pas ils ont un aspect dont la puissance et l'harmonie sont rares en peinture et ne se retrouvent que chez les maîtres. J'abandonne ces œuvres à la colère des factieux, — car il y en a beaucoup dans ceux qui revendiquent le titre de conservateurs des traditions, — je dis avec eux : M. Delacroix ne sait pas dessiner ; M. Delacroix ne sait pas exécuter ; M. Delacroix a des lueurs harmonieuses, des tons hardis et puissans ; mais il n'est pas coloriste à la façon de Véronèse ou de Rubens. D'accord, je suis bien de cet avis-là ; mais M. Delacroix est artiste par une qualité essentielle de

l'art, par une qualité qui manquait à Véronèse, à Rubens, et à bien d'autres grands maîtres des Flandres et de l'Italie ; par une qualité toute française, qui a immortalisé Poussin, Lesueur, Lebrun, David, Géricault et Prud'hon, en un mot, par l'expression qu'il porte au plus haut degré, dont il dispose avec une certitude, une sécurité parfaite, si bien qu'il dit toujours ce qu'il veut dire, autant qu'il veut dire. Et ses détracteurs les plus passionnés, comme ses admirateurs exagérés, accorderont au moins que M. Delacroix a une imagination brûlante, un sentiment fiévreux du drame. Voilà pourquoi je dis que M. Delacroix, le dessinateur ignorant, le coloriste brutal, le barbouilleur, — comme l'appellerait M. Alaux ou M. Vinchon, — est un des plus grands artistes de son temps. Il y a entre M. Delacroix et d'autres peintres plus réguliers dans leur exécution la différence qu'il y a entre M. Frédérick Lemaître, le *paillasse* de la Gaieté, ou M. Bocage, le *paysan* de la Porte-Saint-Martin, et MM. Ligier, Randoux, ou Saint-Aulaire, les porte-toges du Théâtre de la République. Est-ce à dire pour cela que l'un ou l'autre de ces artistes distingués manque complètement de talent, ou possède tout le talent qu'on refuserait aux autres ?

Ne combattons jamais les qualités d'un artiste par ses défauts, et n'augmentons pas ses défauts par le contraste de ses qualités. Il est des négligences que l'étude et l'expérience corrigent. Il suffit de les signaler pour que l'artiste y prenne garde ; mais il est aussi des exubérances d'organisation qu'il ne faut pas traiter à l'égal d'un vice, surtout quand elles sont comme le complément forcé d'une nature fougueuse qui les fait tourner au profit de ses inspirations.

De ce que M. Delacroix n'est pas un grand dessinateur, il ne faut pas conclure du succès qui s'attache à ses travaux qu'on puisse toujours devenir habile sans acquérir cette partie importante de la science. Si j'affirme qu'on peut être artiste et artiste de premier ordre par le développement excessif d'un des moyens de l'art, je suis loin de croire qu'on soit autorisé pour cela à négliger les autres. On peut seulement faire oublier au spectateur qu'on les ignore.

Le dessin restera toujours une des conditions importantes de la peinture, et ce n'est qu'en portant le plus grand soin dans cette étude que l'Ecole pourra marcher à grands pas dans la voie qu'elle s'est ouverte.

Le don du dessin appartient spontanément à quelques génies, comme Raphaël et Michel-Ange, dont les premières tentatives ont été des chefs-d'œuvre ; mais, d'habitude, le dessin s'apprend, et tous ceux qu'une volonté instinctive ou le besoin impérieux d'obéir à d'autres inspirations ne détournent pas de cette étude peuvent y réussir.

Le goût du dessin ne se perd pas dans notre jeune école; il se développe, au contraire, en même temps que celui de la nature dont le culte est fort en honneur parmi les talens nouveaux qui apparaissent cette année. M. Bonvin, dans son *Ecole d'orphelines*, a fait preuve d'un talent sincère qui se préoccupe des effets de la lumière, des mœurs de ses personnages, de la naïveté de l'expression, et qui est déjà assez habile pour donner à chaque chose la valeur qui lui convient dans les données du tableau. Un fait bien remarquable dans la peinture de M. Bonvin, c'est que, tout en dérivant directement de celle de M. Decamps, elle est complétement en dehors de l'exécution particulière à ce dernier. M. Bonvin rend la nature dans toute sa simplicité, avec une remarquable sobriété de pinceau. Il ne demande pas à sa brosse autre chose que ce qu'elle peut naturellement produire, et il arrive par les procédés ordinaires à une puissance d'effet analogue à celle que M. Decamps trouve dans des moyens qui lui sont propres. En poursuivant ses recherches dans cette voie, M. Bonvin paraît devoir aller très loin dans la science de l'effet et du clair-obscur.

M. Aze marche sur les traces de M. Robert Fleury. Son *Conseil de cardinaux* est une peinture solide et bien étudiée.

Le *Charles IX* de M. Hamman joint à un coloris frais et cependant assez monté, qui rappelle de loin celui de M. Gallait, une élégance de formes, une finesse d'exécution fort remarquables. Le *Shakspeare* de M. Trayer n'est pas moins distingué.

Il y a toute une pléiade de jeunes artistes qui suivent à peu près la même route et qui ne se distinguent entre eux que par leur tendance plus ou moins forte au fini le plus précieux. MM Fauvelet, Chavet, Fontaine, Guillemain, Emile Béranger, Edouard Frère, Bornschlegel, Guérard, Legrip, Marlet ont tous de très belles qualités, une inclination marquée pour la nature, qu'ils ne perdent pas un instant de vue dans leurs ouvrages, et un goût parfait dans l'arrangement de leurs sujets comme dans le choix de leurs accessoires.

C'est à cette jeune et agréable école qu'il faut rattacher tous ces peintres de nature morte qui excellent à côté des plus excellens, et qui préludent par l'étude des effets marqués et écrits d'avance des objets inanimés à cette entente parfaite du tableau qui a produit les chefs-d'œuvre flamands et hollandais.

M. Philippe Rousseau est le grand maître en ce genre ; il est suivi de près par MM. Couder, Vilain, Bisson et vingt autres qui rendent avec charme ces sujets dont le plus grand intérêt est dans la finesse ou dans la vérité du travail.

Les artistes dès longtemps connus et qui ont occupé souvent la critique par des ouvrages remarquables sont venus avec des œuvres qui leur font honneur et ne leur laisseront rien perdre de l'estime du public.

MM. Alophe, Louis Boulanger, Adolphe et Armand Leleux, Hédouin, Isabey, Tony Johannot, Leygue, Tourneux, Giroux, Nanteuil, Hillemacher, Besson, Tassaert tiennent un rang distingué au Salon.

La *Rue de Séville* de M. Boulanger a toute la verve de couleur et d'exécution qui a fait le renom de cet excellent artiste ; le *Mariage de Henri IV* de M. Isabey est supérieur à tout ce qu'a produit jusqu'ici ce peintre habile. M Tony Johannot, dans sa *Halte de chasse*, dans sa *Famille de pêcheurs*, et surtout dans le *Fleuve Scamandre*, a dépassé ses plus jolies toiles. Les peintures de M. Tourneux se recommandent par l'harmonie de la couleur, par le goût et par la distinction. M. Besson a un coloris charmant, une facilité et une abondance de brosse qui se font prin-

cipalement remarquer dans son sujet tiré de *Gil Blas*. Il y a là un heureux souvenir de la *Kermesse* de Rubens.

M. Tassaert a fait quelque chose comme un chef-d'œuvre. Voyez cette *Famille malheureuse*. Quelle description pourrais-je donner qui valût celle-ci : elle est de Lamennais

La neige couvrait les toits; un vent glacial fouettait la vitre de cette étroite et froide demeure; une vieille femme réchauffait à un brasier ses mains pâles et tremblantes. La jeune fille lui dit : O ma mère, vous n'avez pas toujours été dans ce dénûment !... Et la vieille dame regardait l'image de la vierge, et la jeune fille sanglotait... A quelque temps de là on vit deux femmes, lumineuses comme des âmes, qui s'élançaient vers le ciel.

M. Tassaert a rendu ce sujet comme il convenait de le faire : avec grandeur et simplicité. La ligne de la composition est d'un style excessivement relevé. C'est bien là la noblesse de la nature prise sur le fait, mais de la nature qui sort de l'ordre habituel de la vie vulgaire, par le fait d'une émotion qui la montre sous son aspect le plus senti.

La couleur de ce tableau est profondément triste dans son harmonie, mais elle offre en même temps une finesse de ton et une vérité de lumière qui en font un des ouvrages les plus complets du Salon. La chair vit et palpite ; on sent que le bonheur, en ramenant la santé, rendrait aux carnations de cette jeune fille toute la fraîcheur veloutée de la jeunesse, et pourtant la maladie et la souffrance ont laissé leurs traces douloureuses sur cette belle et noble physionomie. La mère, plus forte, plus résignée, et qui sait mieux souffrir, a mis son espoir dans celle dont elle implore l'image, et son abattement est moins brisé. D'un bout à l'autre, peinture, expression, composition, ce tableau ne laisse rien à désirer.

En opposition à cette scène désolante, M. Tassaert a fait rire sous les fleurs, parmi les bocages embaumés, la nonchalante baigneuse des *Orientales* de Victor Hugo. Il fallait ce peintre à ce poète. La fraîcheur, la jeunesse et la grâce, ne peuvent mieux

s'exprimer que par cette belle fille et par cette radieuse nature.

Nous aurions bien des colonnes à remplir encore, s'il fallait parler de tout ce qui mérite l'attention et l'éloge. Ce chapitre, dix fois répété, n'y suffirait pas.

Achevons donc cet ordre de tableaux en disant que deux noms nouveaux ont percé avec honneur dans le genre de peinture illustré par MM. Leleux et Hédouin. Ce sont MM Gide et Luminais, qui sont venus se placer, de prime saut, à côté de leurs devanciers. Les *Rôdeurs de mer*, de M. Luminais, annoncent, à n'en pas douter, un véritable artiste.

Un écrivain charmant, qui est en même temps un peintre gracieux, M. Desbarolles, nous a donné comme illustration d'un beau livre intitulé : *Voyage en Espagne*, que publie l'*Assemblée nationale*, une composition pleine de verve et de caractère.

Le genre bataille n'est plus guère fêté depuis que le Musée de Versailles est à peu près plein, que Charlet est mort, et que M. H. Vernet s'est mis au service de la gloire russe.

M. Chassériau s'y est néanmoins distingué au premier rang, ayant à sa suite un nouveau venu, M. Andrieux, qui est un vrai peintre ; M. Duvaux, qui est expert dans ce genre, et dont le tableau, bien conçu, gagnerait à être placé dans un jour favorable ; M. Bellangé, qui fait toujours avec la même propreté de pinceau les mêmes petits soldats tirés à quatre épingles ; et enfin M. Lorentz, qui aligne des escadrons de main de maître.

ÉCOLE ÉTRUSQUE. — PORTRAITS.

Les imitateurs. — La parodie du beau. — M. Ingres complice de M. Delacroix. — La faction étrusque. — La secte des néo-grecs jugée par Pascal. — Le tableau sans titre, par M. Gérôme. — La police au Salon. — Les amours fantastiques et les cauchemars de M. Picou. — M. Jobbé-Duval. — L'archaïsme. — MM. Gendron, Felon, Ziegler et Hamon. — Léna ou la vraie donnée du portrait. — Les peintres de portrait. — MM. Flandrin, Lehmann, Signol, Amaury Duval. — Les portraitistes agréables. — MM. Vernet, Balthazard, Court, Perignon, Dubuffe. — Les portraitistes du mouvement. — MM. Hebert, Vastine Chaplin, Ricard, Courbet, Vetter, Richardot, Thabar, Tissier, etc. — Les vétérans de la nouvelle école : MM. Boulanger, Gigoux, Jeanron, Pellenc, Decaisne, etc. — La miniature.

Dans les œuvres de l'art, il y a quelquefois tout un abîme de science entre le bien et le mieux : mais il n'y a qu'un pas du mieux au pire. Il suffit, pour qu'un art tombe dans un dévergondage funeste, qu'un esprit étroit érige en système les données les plus apparentes d'une école. Nous avons vu aussi, et à toutes les époques de l'histoire intellectuelle, le troupeau stupide et servile des imitateurs adopter sans contrôle ce qu'il y a de plus saillant dans le caractère d'un maître, sans remonter par l'étude aux causes de son originalité.

Ce procédé n'a que deux issues possibles : la parodie inintelligente des qualités ou l'exagération des défauts. Triste et inévitable alternative où l'erreur crée des monstruosités qu'elle habille parfois avec

les oripeaux du savoir-faire, mais plus souvent avec les haillons de l'ignorance.

L'école de M. Ingres, si belle et si puissante, quand elle ne sort pas des limites d'un idéal contenu entre la science et la poésie, telle enfin qu'elle se manifeste dans les œuvres de cet artiste éminent, ou de quelques-uns de ses disciples, n'est pas à l'abri du danger que je viens de signaler. Ce qui distingue M. Ingres des autres maîtres de notre temps, ce n'est pas, comme on le dit vulgairement, la pureté du dessin pris dans le développement le plus large de cette partie de la peinture; c'est-à-dire en y comprenant la ligne, le mouvement, l'anatomie et le modelé.

Les pages les plus brillantes que nous ayons vu rayonner sous son pinceau suave laissent peut-être autant à désirer, au point de vue purement scientifique, que les peintures, moins châtiées pourtant, de M. Delacroix. Les premières ont en élégance ce que les autres ont en vérité de mouvement; l'une et l'autre procèdent par la simplicité, mais toutes deux pèchent par l'inexactitude de la construction. Ce défaut est sans doute moins flagrant chez M. Ingres, parce que, dans tout dessin où la recherche est excessive, les apparences peuvent être une arme suffisante contre un œil exercé; mais elles ne sauraient tromper un regard plus sévère. Le Luxembourg n'est pas bien loin du Palais National, et la muse de Cherubini est trop près de nous pour pouvoir mentir impunément.

M. Ingres porte donc la science du dessin très haut, si on le compare aux autres peintres de l'école moderne, sans être pour cela un dessinateur complet. Le caractère prédominant de ce qui constitue son école consiste plutôt dans l'archaïsme de la forme.

Il cherche, à la suite de l'art antique, l'harmonie parfaite de toutes les beautés de la nature humaine; il ne change rien aux modèles qui passent sous ses yeux, il s'efforce seulement de les représenter sous leur aspect idéalisé.

Quelques-uns de ses élèves, notamment M. Flandrin, imbus des vrais principes de son école, assez

savans eux-mêmes pour se les approprier, marchent dans cette voie rigide sans tomber dans l'imitation : ils se font une originalité puissante à la suite de leur maître, qu'ils peuvent égaler un jour. C'est ainsi que les écoles se forment.

Mais, loin des yeux du maître, dans les bas-fonds de l'art, il s'élève de temps en temps des factions, composées, la plupart du temps, de très jeunes gens, à peine échappés des bancs de l'école, et qui, sachant peu de chose, s'afflublent, sans voir au delà, du masque du magister dérobé dans un coin de l'atelier.

Ces jeunes hérésiarques s'érigent alors en docteurs. Ils ne marchent plus que drapés dans un manteau sévère. Si la forme de la nature leur inspire une de ces saillies de jeunesse qui donnent tant de vivacité et d'humour à la poésie, ils l'émoussent et la cachent au plus vite sous les plis de leur robe de pédant.

Veulent-ils tromper sciemment le public ou sont-ils les premières victimes de l'ignorance, qui leur fait confondre la lettre morte avec l'esprit vivifiant? Je l'ignore. Peut-être sont ils de l'avis de cette secte dont parle Pascal, et qui pensait qu'une opinion peut être soutenue en sûreté de conscience lorsqu'elle est défendue par quatre *docteurs graves*, et qu'un docteur, étant consulté, peut donner un conseil tenu pour probable par d'autres, encore qu'il croie certainement qu'il soit faux, si toutefois il doit lui être favorable et profitable.

Qu'en pensent MM. Gérôme, Picou, Barthe et Jobbé-Duval? C'est de leurs tableaux qu'il s'agit ici. Evidemment ces petits Etrusques invétérés sont éclos sous l'aile de M. Ingres; mais l'infortuné professeur serait sans doute bien empêché de savoir ce que devient sa couvée et de la suivre là où elle va s'embourber de gaieté de cœur. Semblable en cela à cette poule du tableau de M. Cherelle, qui glousse piteusement au bord de la mare où sa nichée d'oisons s'ébat à l'aventure, au risque de s'abîmer dans la fange.

Prenons chacun de ces tableaux en particulier et voyons ce qu'ils veulent de nous et où ils nous mènent.

M. Gérôme a débuté, il y a quatre ou cinq ans, par

un tableau de deux jeunes Grecs faisant battre des coqs. C'était de la peinture un peu grêle, avec de légers symptômes d'étisie, mais elle ne manquait pas d'élégance et d'une certaine distinction. Il n'y eut qu'un cri d'admiration dans le camp de la médiocrité. On saluait dans l'art de M. Gérôme l'équivalent en peinture de la réaction littéraire Ponsard-Augier.

Des gens remplis d'indifférence pour les belles œuvres de M. Ingres se prirent à chanter la gloire de M. Gérôme, qui n'avait emprunté à M. Ingres que l'enveloppe de son art, sans s'inquiéter de ce que deviendrait cette enveloppe séparée de l'esthétique qui est comme le souffle qui l'anime.

De succès en succès, M. Gérôme est tombé jusqu'à l'*Intérieur grec* du Salon.

Quelle misère et quelle honte ! Epargnez-moi celle de vous dire le sujet de ce tableau. Du reste, cet *intérieur* étant de ceux où l'on n'ose entrer qu'en se cachant, même en Grèce, vous n'aurez pas d'indiscrétion d'exiger de moi l'aveu que je sais ce qui s'y passe.

L'architecture de cet intérieur n'est pas grecque, comme l'assure le livret ; elle appartient aux derniers temps de l'antiquité romaine ; elle est empruntée aux souvenirs de Pompéi et d'Herculanum. Les ornemens de ce temple mystérieux donnent une idée claire et complète de la nature des sacrifices qu'on y accomplit. C'est pousser loin l'oubli du respect de soi-même que d'exhiber au Salon, avec la garantie de l'Etat, une toile dont la reproduction gravée serait poursuivie par la police ; mais c'est attenter à la morale publique que d'ajouter à cette œuvre des détails d'ornement comme certains dessins de la mosaïque ou certaine peinture de la porte de droite.

On se demande avec étonnement pourquoi le jury a laissé pénétrer ce tableau et celui de M. Biard au Salon. Il n'y a pas de croix d'honneur ni de médaille qui autorise un artiste à forcer l'entrée de l'exposition avec des œuvres de ce caractère.

M. Gérôme s'est trompé de porte et d'époque : le bâtiment provisoire de l'exposition n'est pas la gale-

rie de bois du Palais-National, et depuis vingt-cinq ans au moins la galerie de bois a changé de nom et de destination.

Laissons donc ce mauvais tableau qui est en même temps une méchante peinture, et passons au *Souvenir d'Italie*, du même auteur.

Ici M. Gérôme reprend son ancien caractère. Ce tableau, qui représente une jeune Romaine et son enfant, accostés dans la montagne sans doute par une diseuse de bonne aventure, est une étude sérieuse d'une nature élégante. Mais par une erreur qui appartient, du reste, à toute la secte dont M. Gérôme est un des personnages influens, la sévérité du dessin gît dans la sécheresse et même dans l'exactitude de la ligne; mais du modelé il n'en est pas question. Ce n'est pourtant pas ignorance ou impuissance de la part de M. Gérôme, car nous retrouvons, dans *Bacchus et l'Amour ivres*, ces qualités qu'il semble se faire un devoir ou un système de repousser dans ses deux autres ouvrages.

La figure de Bacchus est d'un modelé charmant; le sujet se compose avec beaucoup de grâce et on n'y rencontre rien de plat ni de maigre comme dans les tableaux précédens.

Y a-t-il donc deux natures ou deux volontés en M. Gérôme : une qui le tient enchaîné dans le plus triste parti pris; et une autre—la bonne celle-là— qui le pousse vers les hauteurs embaumées, où fleurit la poésie? Qu'il y reste donc puisqu'il a eu le bonheur de les atteindre, et nous ne regretterons pas les paroles un peu dures que nous lui avons adressées, si nous avons le bonheur qu'elles lui inspirent le dégoût de son *Intérieur grec*.

A côté de M. Gérôme voici M. Picou, dont les premiers essais annonçaient un esprit heureusement doué, et qui à force de caresser la triste marotte de sa secte en est venu à la négation de tous les élémens admis de la peinture, tels que : la lumière, l'effet, le coloris, le modelé, en un mot, tout ce qui donne la vie à l'art.

Prenons en bloc toutes ses toiles : *Quand l'Amour arrive*, *Quand l'Amour s'en va*, *l'Esprit des nuits*,

Tentation, *Esquisse*, *Marguerites*; l'amour est le souffle vivifiant qui anime toute cette poésie que l'artiste a voulu rendre sensible à nos yeux, l'amour qui est la vie, la beauté, l'hymne éternel de la nature, et M. Picou vient l'exprimer avec de pâles formes, presque effacées, indécises et lointaines comme un songe.

Ces tableaux m'ont donné l'idée de ce que peuvent être les rêves monstrueux qui brûlent l'imagination de ces pauvres jeunes malades sans sève et sans force, mais altérés de volupté, qu'étreint et que ronge quelque monomanie des sens. Des images perceptibles à peine, qui fuient avant que le regard ait pu les embrasser, des formes insaisissables planant dans des espaces imaginaires, voilà tout ce que présente cette peinture qui ne se rattache à aucun ordre d'idées poétiques ou morales.

A quel monde appartiennent, je vous prie, ces filles du tableau intitulé *Marguerites*? Le sujet fait supposer que l'amour les anime, et rien en elles ne saurait révéler ce qui fait le charme de la jeunesse et de la beauté. Quel sang circule donc sous cet épiderme incolore? Quels muscles soutiennent ces chairs flasques et molles? L'auteur voudrait-il alléguer que l'effet de lumière qu'il avait en vue justifie le ton général du tableau et la décoloration des figures? Il n'y en a pas une, — et cependant elles forment des groupes répartis sur plusieurs plans, — il n'y en a pas une qui montre, par un rappel de lumière, que le jour vient de loin et suivant des rayons obliques.

M. Picou a été mieux inspiré dans sa grande toile consacrée à la *nature*. On ne peut pas nier qu'il y ait dans cet ouvrage des qualités sérieuses, de celles qui font les vrais peintres.

M. Jobbé-Duval est moins exagéré que M. Gérôme dans son *Intérieur grec*, ou que M. Picou dans ses six petits tableaux; mais il n'en appartient pas moins à la secte des Etrusques ou peintres qui font des images plates, monochromes et d'un galbe qui dérive non de la nature, mais d'un système préconçu.

Deux de ses tableaux surtout attirent l'attention: Le *Printemps* et le *Jeune malade*. Dans le sujet du *Printemps*, la composition ne manque ni de grâce

ni d'élégance ; mais tout cela, composition, dessin et couleur, est d'un froid désespérant. Est-ce donc là l'image du printemps dont le poète a dit : « Printemps, jeunesse de l'année, jeunesse, printemps de la vie ! » Non, cette fille qui n'est ni jeune ni belle, ces enfans bouffis, ce ciel pâle, cette verdure terne, ne peuvent donner l'idée des radieuses régénérations de la nature.

Dans *le Jeune malade*, il y a plus de manière que de grâce véritable, plus d'afféterie que de sentiment ; cependant il y a toute une révélation poétique dans le mouvement du jeune homme replié sur lui-même avec une tendre et pudique hésitation. Cette figure est heureusement trouvée et rendue avec une distinction parfaite. La jeune amante n'est peut-être pas assez belle selon le type antique, mais elle exprime un sentiment plein de candeur et de douce mélancolie. Quant aux deux figures du père et de la mère, elles sentent l'étude académique, la pose du modèle, et toute cette manipulation d'atelier qui ne doit jamais paraître dans une œuvre bien conçue. En somme, ce tableau présente une composition sage, élégante, assez habilement agencée, et à laquelle il ne manque que le véritable accent de la vie.

La poésie de cette œuvre, au rebours de celle de Chénier, qu'elle essaye d'expliquer et qui respirait la vie, l'avenir, l'espérance, n'est qu'une poésie de ruines et de catacombes.

Résulte-t-il de tout cela que ce soit un mal de se traîner péniblement dans le chemin glissant, rapide, des recherches archaïques ? Non, certes. Il y a là, comme aussi dans les routes plus larges et plus riantes, une poésie aimable qui sourit à l'artiste et qui ne s'éloigne pas des lois de la vérité absolue.

Ainsi, M. Felon et M. Gendron, l'un dans sa *Vénus*, l'autre dans sa *Frise*, comme M. Hamon dans ses *Rondes*, M. Nègre dans sa *Danaé*, comme M. Bezard dans son *Allégorie*, M. Ziegler dans sa *Pluie d'été* et sa *Léda*, se préoccupent vivement de l'archaïsme, mais sans tomber dans le système ou dans

la manière; la recherche des formes y fait toujours gagner une nuance plus fine ou un accent plus ferme à la vivacité de l'expression. La *Léda* de M. Ziegler en donne un exemple frappant : ce fragment est d'une élégance de dessin et d'une finesse de modelé qui le rendent infiniment précieux comme morceau d'étude, et font en outre merveilleusement ressortir les sentimens que l'artiste a voulu peindre. Le désir, l'anxiété d'un premier amour s'y mêlent à une candeur charmante.

Cette tête peut servir à se former l'idée des conditions qui font un bon portrait, dans l'acception philosophique de ce mot, c'est-à-dire en prenant le portrait au point de vue de la ressemblance physique et morale d'une individualité.

Les portraits exposés cette année n'offrent pas dans leur ensemble les élémens d'une étude spéciale sur ce genre de peinture. Il n'y en a pas qui soient précisément des morceaux capitaux de l'art de peindre. Il suffit pour en donner une idée de les rattacher aux différentes catégories de peintures que nous avons faites dans nos feuilletons précédens.

Pour commencer par ceux qui dérivent à un degré plus ou moins rapproché de l'ordre d'idées qui nous occupait tout à l'heure, nous citerons les portraits de deux frères, par M. Flandrin. Ils appartiennent à l'école intelligente de M. Ingres, mais ils ne nous ont pas paru aussi complets que les ouvrages du même genre qui ont contribué à la juste réputation de leur auteur. La fermeté du dessin, la justesse même et le modelé y laissent quelque chose à désirer.

Suivant le même principe, mais avec un parti pris plus systématique, nous trouvons des ouvrages de MM. Lehmann, Signol, Borione, Guignet et Amaury-Duval. Ceux de M. Lehmann n'ont aucune apparence de ce qui fait l'animation et la vie. Son dessin comme celui de M. Amaury Duval est savant, mais dur ; on ne se rend pas compte de la lumière qui éclaire les figures. Dans le portrait de femme du dernier, les cheveux semblent être de velours, le nez se détache comme une lame tranchante sur l'ombre de la joue. L'un et l'autre ont un grand caractère de

distinction, mais chez M. Amaury Duval le modelé est mieux observé et plus fin.

Parmi les artistes qui joignent les séductions de la brosse à une prodigieuse facilité d'exécution, et qui opèrent en dehors de toute préoccupation d'école, il faut citer d'abord M. Vernet qui se joue des difficultés, et qui, s'il ne rend pas toujours la vraie nature, nous en montre une du moins très probable. Puis viennent MM. Perignon, E. Dubuffe qui est en grand progrès, Balthazard dont les œuvres sont à la fois élégantes et étudiées, Court, Moreaux et Quesnet.

Ceux qui se rattachent par un sentiment exclusivement puisé dans l'étude de la nature à cette pléiade de jeunes talens qui ont fait, avec quelques artistes plus illustres déjà, l'objet de nos appréciations sur le mouvement de l'art, sont plus nombreux encore.

A la tête de ceux-ci nous devons placer, en raison de l'impression qu'ils ont produite, MM. Hebert, Ricard, Chaplin, Courbet et Vastine. MM. Hebert et Vastine ont fait l'un et l'autre le portrait de leur mère, cela explique l'amour avec lequel ces ouvrages sont traités; mais indépendamment de cette circonstance il est incontestable que leur peinture a toutes les qualités de l'art le plus élevé. M. Chaplin, M. Ricard et M. Courbet sont dans une voie très large et très belle dans laquelle ils sont suivis avec succès par MM. Tissier, Tabar, Aiffre, Verdier, Besson, Schanne, Guilbert, Richardot, Vetter et Dury.

M. Constant Pellenc a exposé un portrait fort remarquable, où le dessin, comme l'impression exacte de la nature, sont pleins de fermeté. Nous devons en dire autant de MM. Cossmann, Jalabert et Patania, qui se recommandent aussi par des ouvrages remarquables.

M. Boulanger, M. Gigoux, M. Decaisne, M. Jeanron, depuis longtemps connus et appréciés, méritent autant d'éloges pour leurs portraits que pour les ouvrages plus importans qu'ils ont exposés.

Enfin, et pour clore cette série, ajoutons que les

miniatures de MM. Pommeyrac, Millet, Fontenay, de mesdames Haillecourt, Herbelin et Lescuyer, ainsi que les pastels de M. Vidal, jouissent toujours de la même faveur, acquise et justifiée par de longs succès.

PAYSAGE.

Destinées du paysage. — Son influence sur la grande peinture. — Les trois écoles. — Le paysage historique et l'Académie. — Le paysage poétique. — M. Corot. — Les réalistes. — MM. Rousseau, Jeanron, Diaz, Troyon, etc. — Les peintres d'animaux. — Mlle Rosa Bonheur, M. Troyon, etc. — La suite des réalistes.

Nous approchons du terme de notre travail ; jusqu'ici nous avons examiné les genres où la nature du sujet aussi bien que l'ambition de l'idée commandent la sévérité au peintre qui exécute et au critique qui juge. Nous avons fait la part de l'éloge, nous avons indiqué des tendances sérieuses, mais nous n'avons pas hésité devant l'obligation de blâmer ce qui nous a paru sortir des voies rigoureuses de l'art, même chez les artistes dont le talent nous est le plus sympathique. Aujourd'hui notre tâche devient plus facile. En abordant le paysage, de douces émotions nous reviennent au cœur ; toutes les richesses du Salon repassent devant nos yeux et forment un ensemble splendide et varié d'où ressortent de radieux souvenirs de poésie. Le sentiment public, d'accord avec l'opinion des connaisseurs, vient d'ailleurs donner raison à nos remarques toutes personnelles. Les honneurs de l'exposition appartiennent au paysage.

Toutes les fois que, dans l'histoire de l'art, on voit la peinture subir une transformation nouvelle, dans le sens du progrès, on remarque en même temps que le paysage s'améliore d'une façon notable, et surtout qu'il devient l'objet des préoccupa-

tions habituelles des peintres d'histoire. Il est presque inutile de rappeler les noms de Poussin, de Titien, de Claude Gellée, de Rubens, de Huismans et de Ruisdael pour rapprocher le fait du précepte. Cette observation ne peut échapper à quiconque a parcouru d'un regard attentif les chefs d'œuvre de nos collections et l'enchaînement des productions des quatre grandes écoles. On pourrait conclure de là à *priori* que le retour spontané des artistes aux bonnes traditions du paysage est un indice certain que la peinture est sur le point d'entrer dans une nouvelle phase de renaissance.

Quelle que soit l'idée que le peintre poursuive, la nature est le guide obligé de tous ses efforts. La peinture est l'instrument que l'artiste emploie pour parler aux yeux par une expression subite et complexe. Moins favorisée que la poésie et la musique qui peuvent disposer d'une succession de tableaux, la peinture est limitée dans une page unique ; elle doit donc, pour être comprise, se renfermer dans les bornes d'une imitation rigoureuse. Il est bon, je dirai même plus, il est nécessaire qu'elle fasse un choix ; mais, ce choix fait, elle ne peut sans risquer d'être incompréhensible s'écarter des principes qu'il lui impose. A mesure que le peintre pénètre plus avant dans le domaine de l'idéal, il se crée des habitudes qui l'éloignent de la nature, et voilà comment après les grandes phases de l'art on voit régner une convention qui conduit directement à la décadence. L'etude du paysage est le contre-poids qui retient la peinture historique à une égale distance de la nature qui est son frein et de l'idéal qui l'entraîne sans cesse vers les régions dangereuses de la fantaisie. En effet, la peinture de paysage est, à la nature prise dans son ensemble, ce que le portrait est à l'individualité humaine. Elle habitue l'artiste à voir juste. Elle place incessamment devant ses yeux des groupes d'objets variés, éclairés par une lumière unique et déterminant dans un ensemble parfait les rapports de formes, d'étendue et de tons, d'où naissent toutes les harmonies dont l'imitation, même incomplète, fait le charme de l'art.

Le paysage est l'école spéciale des effets. Il n'en est pas, pour si compliqués qu'ils soient, dont il ne puisse déterminer la valeur par des exemples incontestables. En présence de ces préceptes écrits à chaque pas, dans la création tout entière, l'artiste n'a plus qu'à lire et à répéter ce qu'il a lu. Quand il s'est rendu maître des secrets de l'art par une longue étude ; quand il a poussé l'éducation de ses yeux jusqu'à leur faire apprécier les moindres nuances de tous les rapports et de toutes les valeurs, et celle de ses mains jusqu'à reproduire tout ce que les yeux distinguent, il peut quitter les champs et rentrer dans l'atelier, son esprit ne combinera plus de formes qu'elles ne s'unissent immédiatement dans son souvenir à ses études premières pour se traduire par une expression toujours conforme aux lois du naturel.

Il est beaucoup moins rare de voir un paysagiste faire un bon tableau, qu'un peintre d'histoire un bon paysage; mais un artiste vraiment sincère et qui comprend l'importance de sa mission ne saurait négliger une étude qui doit devenir entre ses mains la clef de tous les mystères de l'art.

Si j'insiste ainsi sur le rôle que peut jouer le paysage dans le développement de la peinture, c'est qu'il n'est guère de tableaux de ce genre à l'exposition qui ne révèlent au spectateur attentif les qualités fondamentales qui constituent le peintre. L'expression du paysage est, à la vérité, restreinte, et on ne sera jamais tenté d'y chercher les grandes idées philosophiques qui sont plus directement du ressort de la peinture historique ; mais il n'en est pas moins vrai qu'elle comprend tout ce qui se rattache à la poésie extérieure. C'est à ce point de vue, comme à celui de l'imitation proprement dite, que le paysage, conçu dans les données du vrai, est et sera toujours intéressant.

Nous voyons dans le progrès remarquable du paysage autre chose encore qu'une bonne et utile leçon pour tous les peintres en général ; nous croyons aussi qu'il aura une influence heureuse sur le goût artistique du public. La nature est à la portée de tout le monde. Il est certainement plus facile d'apprécier

la vérité d'un coin de forêt ou d'une longue perspective que de saisir à première vue la pensée morale ou l'intention poétique d'une composition abstraite. Est-il un homme qui n'ait pas senti son cœur palpiter d'aise et s'ouvrir aux plus ineffables émotions, lorsque, seul et silencieux, le calme de la nature a gagné ses sens, et qu'oubliant pour un instant les inquiétudes et les tumultes de la vie, il s'est laissé bercer mollement au murmure de cette poésie qu'exhalent comme une harmonie divine les splendeurs de la création? Qui donc pourrait se soustraire alors à l'attrait irrésistible des souvenirs? Quelle âme se refuserait à comprendre un tableau dont chaque détail semble être un écho lointain des hymnes d'allégresse qu'elle a modulés, comme à son insu, dans le concert des eaux et des bois!

Nous avons dit ce que le paysage peut produire; examinons maintenant de quelle manière nos paysagistes l'ont conçu et exécuté.

S'il est un genre où la variété des impressions permet ou motive des expressions toujours nouvelles, c'est sans contredit le paysage; il n'y a pas un site qui n'inspire différemment un artiste, selon l'heure, le temps, ou même la seule disposition éventuelle de son esprit.

On pourrait croire que la nature étant invariable dans ses formes et ses développemens successifs, il n'y a qu'une manière de la rendre pour être vrai. Cent paysages également bons, également sincères, nous prouvent que ses aspects changent à l'infini et qu'il ne s'agit que de s'entendre sur les diverses façons de sentir.

Quelques-uns s'éprennent de la ligne et en poursuivent la recherche avec une sévérité d'attention qui fait découvrir les silhouettes élégantes et harmonieuses et engendre le paysage de style: c'est là ce qu'on peut appeler l'architecture du paysage. L'Académie donne à ce genre le titre d'*historique*, parce qu'il ennoblit un sujet et peut servir de milieu pour l'ordonnance d'une action imposante. Les peintres qui s'y adonnent oublient trop souvent, dans cette préoccupation presque exclusive, qu'il y a autre chose

dans la nature qu'un agencement de lignes symétriques.

Parmi les artistes de cette école, nous remarquons MM. Aligny, Benouville, Buttura, Desgoffe, P. Flandrin, Gourlier, Lanoue, Lessieux, Malathier, Prieur et Teytaud. Les uns suivent un système qui leur appartient et qui les distingue : M. Aligny est, entre eux tous, le plus étrange, sinon le plus illustre. Il a porté si loin l'affectation du style, que, ne trouvant plus la nature digne de lui servir de modèle, il s'en est fait une à son usage, qui ne vaut pas, il faut bien le dire, celle que nous connaissons. M. P. Flandrin fait plus de cas du naturel. A défaut d'une vérité incontestable, il rencontre une élégance d'arrangement qui charme et fait passer sur la froideur de sa peinture. MM. Gourlier, Teytaud et Malathier, sans rien sacrifier de la sévérité des lignes, obéissent davantage au sentiment des masses. La fraîcheur du site, la magie de la lumière et du coloris comptent pour beaucoup dans leurs compositions distinguées.

MM. Benouville, Buttura, Lanoue et Prieur n'ont rien qui soit précisément à eux. Ils sont avant tout des lauréats de l'Académie, et, en cette qualité, ils s'inquiètent beaucoup moins de peindre selon leur cœur que d'observer rigoureusement un système préconçu, invariable, inventé par l'académie des Beaux-Arts qui n'a rien de mieux à faire. On écrirait le nom de M. Buttura sur le tableau de M. Prieur, et celui de M. Lanoue sur la toile de M. Benouville, que ni l'un ni l'autre ne s'apercevrait, sans doute, de ce changement, tant ils sont restés fidèles au patron taillé par l'oracle inconnu de la villa Médicis.

Il faut rendre justice aux efforts de tous les artistes quand leur pensée sérieuse tend vers un but élevé; mais nous n'en sommes pas moins convaincu de la vanité de ces recherches qui ne peuvent avoir d'autre résultat qu'une interprétation stérile de ce qu'il y a de plus ingrat dans la nature. La poésie ne gît pas dans la sécheresse du trait, en peinture, non plus que dans la correction prétentieuse d'un vers classique. Elle est tout entière dans les trésors de la végétation, dans la fraîcheur des ombrages,

dans les suaves moiteurs d'une atmosphère embaumée, dans les épanouissemens de la lumière, dans cet ensemb'e harmonieux, enfin, dans ce calme, dans ce mystère, dans cette immensité où l'homme aspire toutes les joies, où l'âme semble défaillir sous le poids des richesses infinies dont la création l'a faite souveraine.

Celui-là seul est peintre qui jouit de la moindre partie de ce trésor et qui nous fait participer à sa jouissance par une expression partie du cœur. Le paysagiste doit moins chercher, je crois, le fini dans la peinture que l'infini dans la poésie. Non pas qu'il faille rejeter toute précision dans le travail; mais je pense qu'il vaut mieux sacrifier une finesse de détail que de sortir, pour la faire valoir, de la plénitude de l'impression.

Il est plus probable qu'on trouvera la véritable poésie chez les peintres que M. Théophile Gautier appelle *réalistes* que chez ceux de l'école historique. La réalité n'est pas la poésie, mais elle engendre la poésie; car le sentiment poétique réside au cœur de l'homme, et ce n'est que par une disposition étrangère à la nature même que ce sentiment se développe à l'aspect de la nature. C'est donc en reproduisant la réalité qui l'a ému que le peintre pourra nous émouvoir à son tour, et non en rapportant des formes qui sont plutôt inhérentes à son esprit même qu'au caractère de la nature.

Je crois, par exemple, que si l'on pouvait inculquer *à priori* les procédés de la peinture pratique à telle personne ignorant les premiers élémens de l'art, il ne serait pas impossible de trouver un jeune amant vivement épris qui reproduirait l'aspect des ombrages où, pour la première fois, son cœur s'est ouvert aux illusions de l'amour, et cela avec un charme bien plus touchant que ne saurait le faire le plus illustre lauréat de Rome.

Toute la différence qu'il y a entre les écoles de paysage peut être appréciée en prenant la supposition qui précède pour point de départ.

Les paysagistes historiques sont la plupart du temps les adeptes trop exclusifs d'un système, tan-

dis que ceux qu'on a récemment désignés sous le nom commun de réalistes sont les vrais et sincères amoureux de la nature, qu'ils voient avec un cœur ému et sous l'influence d'un sentiment plutôt que d'un raisonnement.

Les peintres de cette école se divisent encore en deux catégories qui ne se distinguent entre elles que par la part plus large que l'une sait faire à tout ce qui dérive d'une idée que je serais presque tenté d'appeler littéraire. Ainsi, elle exprime dans sa peinture, outre l'impression individuelle de l'artiste, quelque chose d'une poésie de souvenirs ou de traditions. Les tableaux de M. Corot sont à l'exposition les plus importans et les plus remarquables du genre. La nature s'y épanouit dans son expression la plus pure, tandis qu'elle revêt en même temps le caractère de grandeur, le charme d'idéalisation qui conviennent à la poétique grecque dont M. Corot s'est inspiré.

Dans la même voie, et soutenus par des qualités dignes de remarque, nous trouvons une réunion brillante d'artistes d'un ordre élevé.

M. Cabat est peut-être un peu lourd dans son exécution; il n'a pas, tant s'en faut, la transparence de lumière, la profondeur de plans, l'air et l'espace qu'on admire chez M. Corot, mais il sait cerner ses masses par un trait d'une élégance excessive, et il y a toujours dans le parti pris de ses effets une vigueur de peinture, une certitude de science qui le placent très haut dans l'estime des connaisseurs.

M. Jules André possède l'entente des masses, l'abondance de la composition; ses tableaux ont toujours un bel aspect décoratif et un grand charme de coloris. M. Français cherche l'élégance, et il en trouve le secret; il n'a pas à un aussi haut degré celui de la simplicité. Chez lui, la sérénité de la masse est quelquefois troublée par le tumulte des détails. Ses dessins ne laissent rien à désirer : ils sont étudiés, vrais et d'un effet puissant ; mais, dans sa *Vue des bords du Teverone*, comme dans sa *Prairie*, je remarque une prodigalité de petites touches qui me semblent détruire l'harmonie de l'ensemble et qui

forment, par la finesse extraordinaire de chaque détail, vingt tableaux charmans dans un seul. M. Daubigny est plus simple ; sa peinture est tranquille et suave comme un soir de printemps ; mais il traduit souvent la nature avec trop de fidélité au lieu de l'interpréter, et, pour vouloir dépasser le but, il arrive qu'il ne l'atteint pas toujours. Sa *Vue prise sur la rivière d'Oulin* est un petit chef-d'œuvre où la nature se montre dans toute sa fraîcheur naïve et radieuse, sans charlatanisme de brosse, sans exagération d'effet et par la seule et sincère étude du pays qu'il avait sous les yeux.

M. Lambinet nous rappelle le jeune amant dont nous parlions plus haut. Cet artiste semble peindre avec ivresse. On comprend, en voyant ses paysages si frais, si animés, si fleuris, qu'il aime à poser sa palette pour se rouler dans l'herbe émaillée de bluets, pour courir se plonger avec délices dans ces taches d'ombre bleues et humides qu'un arbre touffu jette sur les prés perlés de rosée. On en peut dire autant de M. Laujol de Lafage, qui unit aussi à une exécution pleine de largeur et d'imprévu un sentiment très vif de la nature. M. Chintreuil comprend le paysage sous son côté mélancolique ; on sent courir comme des mélodies indécises dans ses compositions expressives mais un peu ternes. Je voudrais voir la forme jaillir avec plus d'ampleur de sa brosse trop timide. M. Desbrosses a les mêmes qualités que M. Chintreuil, mais il les assure par une entente plus mûre de l'effet.

MM. Gaspard Lacroix et Desjobert ont une poésie plus abondante et qui s'exprime par des couleurs plus vives; on peut leur reprocher un défaut qu'ils partagent, comme ils partagent aussi des qualités qui ne sont pas sans analogie entre elles : ils usent la meilleure partie de leur vigueur à monter leur coloris dans les gammes élevées, de sorte qu'ils en manquent parfois pour écrire leur effet avec une précision puissante.

Il nous reste maintenant à parler des réalistes parfaits, de ceux qui prennent la nature pour ce qu'elle vaut, sans la transformer par des modifications issues

d'une poésie plus littéraire que spontanée. A la tête de cette école nouvelle et déjà riche, marchent d'un pas presque égal MM. Rousseau, Diaz, Jeanron et Troyon. Leur science se résume en ceci : prendre la nature dans sa plus vaste, dans sa plus puissante expression ; rechercher tout ce qu'elle peut dire d'elle-même, par les effets qu'elle produit sous l'influence des différentes modifications de la lumière, par ses harmonies, par ses contrastes, et extraire de cette étude la formule directe de l'art théorique et pratique. Pris à ce point de vue, ces artistes sont souverains. Ils voient, ils comparent et ils expriment.

Voyons d'abord M. Rousseau et examinons un instant ses deux œuvres importantes : *l'Effet du matin* et le *Plateau de Bellecroix*. A première vue et à distance on sent devant ces tableaux l'impression de la nature. Chaque objet est à son plan, avec sa valeur propre, avec la puissance de modelé qui ressort d'une lumière unique, et pourtant il se fond, par des sacrifices habilement ménagés, dans l'harmonie générale du tableau. Les silhouettes sont d'une fermeté qui détermine avec art la forme des arbres et les plans des terrains ; mais elles se modèlent en même temps en masses saillantes qui sortent du cadre, et vont en se perdant jusqu'aux lointains, sans dureté, sans sécheresses, et baignés dans une atmosphère si profonde qu'on dirait pouvoir y entrer de plain-pied. Ces peintures si larges, si belles aux yeux des connaisseurs, n'ont pas néanmoins la faveur unanime du public, qui comprend mieux celles de M. Corot. La raison n'en est pas difficile à saisir. M. Rousseau, qui est sans égal pour l'éclat du coloris, pour l'harmonie des tons, pour la pénétrabilité de l'air humide, clair et lumineux, M. Rousseau pousse l'étude de la masse aussi loin qu'il est possible, mais il ne sait pas toujours franchir ce terme au delà duquel l'ébauche devient tableau. Il indique en maître, mais il ne termine pas. M. Corot, au contraire, a des tons moins brillans, moins de saillie, moins de précision dans la forme, mais il sait faire un tableau. Son effet est circonscrit dans ses justes limites, il laisse indécis tout ce qui n'est pas le sujet même,

pour donner à ce qu'il veut faire ressortir toute la force dont sa peinture fraîche et lumineuse, quand il faut, peut disposer par d'abondantes ressources. Voilà pourquoi M. Corot est le premier paysagiste du Salon, même à côté de M. Rousseau, de M. Diaz, de M. Jeanron et de M. Troyon. Ces trois derniers, avec quelques-unes des qualités qui font la force des deux autres et quoiqu'ils n'aient pas leurs défauts, ne leur sont pas cependant supérieurs parce qu'ils ne possèdent ni l'éclat scintillant du premier, ni la limpidité poétique du second ; mais à cela près ils se placent au rang des meilleurs paysagistes, et complètent par des nuances précieuses l'ensemble de cette belle et féconde école.

Ces maîtres du paysage sont suivis par une brillante et nombreuse phalange de jeunes talens qui aspirent à les rejoindre bientôt. Voici d'abord les peintures de M. Martin, amples et vigoureuses ; celles de M. Coignard, pleines d'éclat mais un peu molles d'exécution ; l'*Intérieur de forêt* de M. Bodmer où le dessin le plus correct s'allie, fort heureusement, à un sentiment profond de la nature ; les *Moutons* et les *Vaches* de Mlle Rosa Bonheur, qui n'auraient pas d'égaux si cette artiste distinguée savait faire quelques sacrifices de détails pour assurer l'harmonie de l'ensemble, si elle se débarrassait de quelques petitesses de touche qui laissent de la crudité à sa peinture et si nous ne voyions pas enfin près d'elle ceux de M. Troyon qui donnent une si belle idée de la science unie au sentiment.

M. Palizzi, M. Salmon et M. Lalaisse se distinguent aussi dans ce genre illustré par Paul Potter. Les tableaux de M. Palizzi montrent une habileté extraordinaire, mais qui ne suffit pas à tempérer la sécheresse de l'exécution. Ceux de M. Salmon ont un beau caractère dans les lignes, et ne laisseraient rien à désirer s'ils étaient traités sous l'influence d'une lumière moins sourde. Les chevaux de M. Lalaisse et les scènes aquatiques de M. Cherelle sont d'une peinture excellente et vraie.

Il faut rattacher à l'école qui vient de nous occuper plusieurs artistes dont nous regrettons de ne pou-

voir dire que le nom, car la place nous manque pour leur rendre la justice qu'ils méritent. MM. Ballue, Chandelier, Chaplin, Chardin, Cicéri, Th. Frère, Fromentin; Girard, Girardet, Giroux, Haffner, Hervier, Lapierre, Lavieille, Legentille, Lafitte, Leleux, Leroux, Loire, Lottier, Loubon, Nazon, Pascal, Léon Pellenc, Pequegnot, Pron, de Tournemine, Toudouze et Thierrée, ont exposé des ouvrages conçus selon cette donnée de l'art qui porte l'artiste à rechercher dans une interprétation sincère de la nature la vérité qui plaît, la poésie qui charme et cette science d'observation qui prépare les voies nouvelles où l'avenir de la peinture nous apparaît brillant et régénéré.

MARINE. — FLEURS ET FRUITS. — ANIMAUX.

PASTELS ET DESSINS.

Le paysage architectural. — MM. Joyant, Desbarolles, Chacaton, Frère et Girardet. — La marine. — M. Gudin et les flottilles du bassin des Tuileries. — Les destins et les flots sont changeants. — Les peintres d'animaux. — M. Jadin, M. Appert, M. Stevens ; la nature morte, l'expression des bêtes. — Femmes et fleurs. — Mme Bouclier, Mme Sturel, Mlle Hautier, M. Cossman, etc. — Les dessins. — M. Vidal. — La Vénus de M. Ingres.

Canaletti s'est illustré dans un genre de peinture qui exige à la fois un talent flexible et autant de science que de goût. C'est le paysage architectural, s'il est permis d'appeler ainsi ces vues de villes ou de monumens dans lesquels un édifice est en même temps l'objet et le moyen d'un tableau. Venise lui a fourni les plus beaux motifs. Le ciel pur, les eaux chatoyantes de cette reine de l'Adriatique étaient bien faits pour donner à sa peinture un charme toujours nouveau, une variété pleine de surprises attrayantes. Cet artiste incomparable a fait autant de chefs-d'œuvre qu'il a peint de tableaux. Il faut admirer au Musée ses cieux azurés, les petits flots nacrés qui clapotent gaiement contre la carène de ses gondoles, sa lumière magique, la finesse des broderies qu'il découpe en dentelles de pierres sur ses églises et sur ses palais, pour se faire une idée de l'intérêt qui s'attache à cette branche de l'art qui, par les données de

son caractère, semble être déshéritée à tout jamais des poésies ineffables de la nature. On croirait, à voir les merveilles léguées par ce maître à l'école de Venise, qu'il n'a rien laissé à glaner dans le domaine un peu restreint où il s'est illustré ; mais le vrai talent a des ressources infinies et il n'est pas un sujet, si souvent répété, qui ne trouve encore à plaire quand il est traité avec une sincérité de sentiment, partage ordinaire des vrais artistes. Voyez plutôt le tableau de M. Joyant, représentant le grand canal et l'église *Santa Maria del Salute*, à Venise. Rien dans cette peinture, si ce n'est le sujet, ne rappelle Canaletti, et rien non plus n'y fait regretter le pinceau magique de ce maître. C'est un autre parti pris d'effet ; mais c'est cependant la lumière, l'élégance et la vérité qu'on recherche dans toute peinture. M. Joyant n'a pas d'égal dans ce genre ; un instant il avait trouvé un émule qui pouvait devenir un rival, mais l'ingrat Desbarolles a oublié l'Italie pour l'Espagne et les gondoles de Venise pour les *posadas* d'Alcoy. L'inconstance est le défaut des amoureux et des voyageurs.

L'orient et le midi ont un soleil qui donne la vie à l'architecture en même temps qu'un caractère pittoresque qui la fait aimer des peintres : MM. Chacaton, Théodore Frère et Girardet ont rapporté d'Alger, du Caire et de Jérusalem des rues, des monumens qui présentent comme la vue de Venise de M. Joyant des motifs fort heureux et plein d'intérêt.

La marine a joui longtemps en France d'un succès soutenu qu'elle devait surtout à l'habileté de ses deux peintres émérites, MM. Gudin et Isabey. Ils ont porté si loin l'art de faire quelque chose de rien, à force d'esprit et d'adresse, que M. Isabey a fait quelquefois fureur dans le public avec une barque désemparée, ou M. Gudin avec une vague de vingt pieds de surface. C'était dans le temps que les canotiers de Bercy donnaient le ton à l'exposition. Aujourd'hui la marine est tombée dans l'eau. Il faut peut-être attribuer cette chute à messieurs les moutards des Tuileries qui ont élevé le grand bassin à la dignité d'océan. Les parisiens initiés à l'art des Duquesne et des Du-

mont-d'Urville par ces flotilles pour de vrai qui cinglent toutes voiles dehors vers les régions polaires de la baraque aux cygnes, avec accompagnement de pannes, d'ouragans, de calme plat et de naufrages, n'ont plus d'yeux pour les toiles goudronnées de M. Isabey, non plus que pour les lames de bleu de Prusse de M. Gudin. C'est en vain que cet artiste inimitable reproduit sous mille aspects divers le baquet de sa blanchisseuse, l'instant du reflux est arrivé pour lui. C'est pourtant une belle chose que la marine. Il n'y a pas de genre qui se prête avec plus de facilité à la fantaisie des artistes. Chacun peut d'ailleurs s'y faire une originalité bien tranchée. Je crois que c'est la peinture de marine qui a donné l'idée de ce fameux vers-proverbe d'une chanson bien connue :

Mais les destins et les flots sont changeans.

Tous les paysagistes s'accordent assez généralement pour faire des arbres et des prairies d'un vert quelconque, tandis que les peintres de marine, suivant que le caprice les inspire, nous montrent des mers de toutes les couleurs. M. Gudin les peint d'ordinaire bleues ou violettes; M. Isabey bistre ou terre de sienne brûlée, M. Bary vert bouteille, M. Wild vert monstre et M. Ziem jaune d'or; sans compter les mers roses, les mers vert pomme, et les mers jaune serin de MM. X, Y et Z, que je ne connais pas, mais dont j'ai vu, par ci, par là, de charmantes toiles..... peintes. Tout cela prouve, comme dirait un peintre sérieux, que la plus belle mer du monde n'est pas la mer à boire; nous ajouterons que ce n'est pas non plus la mer à voir, et nous passerons à quelque tableau plus intéressant.

Nous avons déjà dit, à propos du paysage, ce que nous pensions des maîtres actuels de la peinture d'animaux. Mlle Rosa Bonheur, M. Troyon, M. Palizzi, M. Salmon, M Cherelle, M. Lalaisse, qui ont fait l'objet de notre critique, avaient consacré dans leurs tableaux une si large part au paysage qu'il n'était guère possible de les séparer des artistes qui cultivent le même genre.

Nous allons retrouver ici ceux qui ont peint des animaux pour les animaux eux-mêmes. M. Jadin est le premier entre tous les autres pour faire, d'une main sûre, une ressemblance de chien. Il a au salon quelque chose comme vingt-cinq ou trente têtes de bassets, griffons, braques, chiens courants, limiers, rattiers, chiens d'arrêt, etc., etc , qui font un grand honneur à ses relations canines ; car tous ces messieurs du chenil ont un air comme il faut qui sent son gentilhomme d'une lieue. Ils portent d'ailleurs leurs armoiries et leurs devises en lettres d'or, et je vous prie de croire que cette galerie, — qui ne déparerait pas le louvre de Montargis, — compte les noms les plus illustres de l'aristocratie du collier: Barbaro, Margano, Raveau, Parpailleau, Careau, Perdreau, des plus anciennes maisons de Saintonge, de Poitou et de Vendée, y brillent au premier rang, portant haut l'oreille et le nez au vent.

Dire que M. Jadin est le Dubuffe des chiens, c'est trop peu, car M. Dubuffe, avec tout son talent, n'a jamais donné à la plus jolie tournure féminine qui soit sortie de sa brosse élégante, cette liberté d'allure, cette énergie et en même temps cette grâce d'encolure que nous fait admirer telle levrette ou telle braque de la collection de M. Jadin. Cet artiste, qui n'a plus rien à envier à Desportes ou à Bachelier, est décidément le Michel-Ange des chiens ! Je le crois, je l'affirme et je n'en rabattrai rien. Faire peindre sa maîtresse par M. Chaplin, et son épagneul par M. Jadin, sont, je pense, les deux plus grandes joies artistiques que puisse se procurer un connaisseur...... en femmes et en chiens; car l'un sait aussi bien rendre ce qu'il y a de fraîcheur, de grâce native, d'attraits, d'ardeurs, d'émotions promptes et fragiles dans une belle fille, que l'autre ce qu'on trouve de fort, de soyeux, d'intelligent, d'élancé, de vigoureux, de mordant et de fidèle dans un bon chien. Pardonnez-moi cette comparaison saugrenue et veuillez bien ne pas la traiter comme vous feriez d'une impertinence ; elle était nécessaire pour vous donner l'idée qui me paraît juste de l'art infini de M. Jadin.

Voilà pour le portrait ; passons maintenant à l'his-

toire et puis nous finirons par le genre ; car la peinture d'animaux a les mêmes divisions que la grande peinture.

M. Appert est cette année le Muller ou le Vinchon des loups et des renards. Je ne veux pas dire par là qu'il soit aussi froid que l'auteur des *enrôlemens* ou aussi diffus que celui des *dernières* victimes ; Dieu me garde d'une pareille hérésie ! mais il marche sur la même ligne par la grandeur du drame qu'il a déroulé. Il ne s'agit ni plus ni moins que d'un *loup pris au piége*. Vous voyez d'ici à quels grincemens de dents, à quelles convulsions de rage l'auteur a dû vouer sa brosse pour exprimer dans toute sa féroce vérité la physionomie du personnage. Il n'y a rien à redire à cette composition. L'unité d'action, l'unité de conception, l'unité d'expression y sont observées avec une sévérité digne des meilleurs maîtres. Le loup ne pense qu'au malheur qui le frappe; avec quelle frénésie désespérée semble-t-il dire en langage de loup, et par conséquent avec des mots moins réservés que ceux-ci : Sapristi, je suis pris ! Et le piége ! voyez, je vous prie, le piége, comme son geste significatif a bien l'air de dire : « Brigand, je te tiens ! » Il n'y a qu'un piége à loups pour serrer avec autant de vigueur. Ajoutez à cela que la peinture de M. Appert est d'un chaud coloris et d'une facture excellente.

Voici maintenant de la comédie : une aimable peinture, pleine de finesse et d'observation du cœur humain... des chiens. Je veux parler du *Supplice de Tantale* de M. Stevens. La scène représente un coin de cour; à droite une laisse solidement fixée au mur, à gauche un pot de soupe fumante et parfumée, un vrai potage des dieux, un de ces mets que rêvait Cerbère quand, de la loge des enfers, dont il était portier, il entrevoyait par une crevasse les splendeurs de l'élysée. Attaché au bout de la laisse, à égale distance du mur et de la soupière, gémit Cascaro, un amour de chien qu'attirent et que retiennent, comme deux aimans de force égale, un fumet délicieux et une corde solide. Peinture fidèle et navrante des luttes mystérieuses de l'âme humaine, sans cesse aux

prises avec le désir et l'impossible. Des animaux à la peinture de nature morte, il n'y a souvent qu'un coup de fusil. Entre les canards ou les poulets de M. Cherelle, les renards de M. Ledieu et les compositions de nature morte de MM. Jadin, Villain, Bisson, Philippe Rousseau et autres, on voit briller d'un lugubre éclat l'arme du chasseur ou le couteau de la cuisinière. L'art y est le même, ce n'est guère une étincelle de vie de plus ou de moins, — puisque la philosophie et la morale modernes refusent une âme aux bêtes, — qui changera l'attrait de l'expression physionomique d'un animal quelconque; car l'expression n'est, après tout, que l'action de l'âme sur les muscles de la face. Hâtons-nous donc de jeter un voile sur ces charniers coquets et arrivons aux fleurs et aux fruits.

Ici la peinture a beau jeu pour plaire. Fleurs et fruits, écrin de la nature dont chaque forme est une poésie, dont chaque nuance est un attrait. Voilà, si je ne me trompe, le vrai, le seul genre qui convienne aux femmes. Là elles sont en famille ; il n'est pas un trait, pas une fraîcheur, pas un tendre velouté qu'elles ne connaissent, qu'elles n'aient surpris quelque matin, au sortir du repos, dans leur miroir sincère, ou le soir dans le cristal limpide du bain discret qui coule sous les mystérieux ombrages. Et puis cette peinture n'a que des joies et des illusions radieuses. Là point de drame qui souille l'âme ou émousse les fibres de la sensibilité. La vie y est jeune et poétique, la mort elle-même n'y a rien de terrible, à peine inspire t elle une mélancolie rêveuse qui n'est pas sans charme.

Mme Bouclier, Mlle Hautier, Mme Sturel, Mlle Guillot d'Oisy ont exposé de charmantes productions, chaudes et colorées, dans ce genre aimable. Cependant ces dames n'ont pas seules le privilége de peindre les fleurs avec grâce, MM. Cosmann, Hannoteau, Dulong, Cherelle réclament aussi leur part de nos éloges, et nous la leur accordons avec la satisfaction que leurs excellens ouvrages ne sauraient manquer d'inspirer.

La riche et nombreuse collection des dessins qui

figurent au Salon offre quelques précieux chefs-d'œuvre que nous ne saurions passer sous silence; M. Vidal est déjà si célèbre qu'un éloge de plus ne saurait ajouter à sa réputation, aussi n'est-ce pas précisément un éloge que j'entends faire ici. M. Vidal faisait aussi bien il y a sept ou huit ans qu'aujourd'hui, et nous ne voyons guère dans ses délicieuses compositions que la répétition des mêmes gentillesses, je dirais presque des mêmes afféteries qu'il a toujours arrangées avec tant de goût.

M. Ferdinand de Lemud marche sur les traces de son frère; ses jolies aquarelles ont de la distinction, du charme et dénotent un vif sentiment de la couleur.

M. J. Duvaux excelle à croquer sans prétention et avec infiniment d'esprit de jolis petits dessins au crayon rouge, qui ne peuvent manquer d'avoir un grand succès dans les albums et dans les galeries d'amateur.

Les portraits au crayon noir de M. Gigoux se recommandent par une indication fine et spirituelle; parmi les cadres d'aquarelle et de pastels plus nombreux que les numéros du livret, car chacun contient jusqu'à sept ou huit portraits, nous remarquons des œuvres d'un caractère élevé signées des noms de MM. Cossmann, Borione, Patania, et de Mlle N. Bianchi.

Terminons cette série par une charmante surprise.

Nous ne pouvons guère parler de M. Pollet sans prendre à partie M. Ingres. C'est une trop grande bonne fortune de trouver sous nos yeux une œuvre, même reproduite, de cet éminent artiste pour que nous ne nous empressions pas de l'examiner. Dès qu'on se place devant ce tableau, on est d'abord subjugué par le charme de sa poésie, par les attraits ineffables de cette belle et jeune Vénus épanouie sur la toile comme une fleur dans toute sa grâce native et sa fraîcheur.

M. Ingres a supposé qu'à l'instant de sa naissance, Vénus avait passé par cet état radieux qui n'est plus l'enfance, et qui n'est pas encore l'adolescence. Elle sort de l'onde qui lui a donné le jour, et apparaît

dans tout l'éclat de sa beauté divine. Son premier soin est d'écarter de son front les mèches humides de sa riche chevelure; et elle semble prendre plaisir à en voir couler, comme d'une corbeille d'or, les perles que la vague y a laissées. D'ailleurs, elle s'ignore encore. En vain, deux petits Amours, enivrés de ses charmes, baisent avec ardeur ses pieds et ses genoux; elle n'a pas la pensée de sourire à ce premier hommage. Un autre aiguise ses flèches d'un air mutin, et annonce au monde la venue de la plus belle des femmes, tandis qu'un quatrième Amour, comme enthousiasmé de tant d'attraits, présente à Vénus naissante un miroir dont elle ne connaît pas l'usage, et qu'elle dédaigne de consulter.

Cette composition est ravissante, et M. Ingres en a trouvé l'expression mieux encore en poète qu'en peintre. On sent dans cette adorable création quelque chose comme un écho lointain du poème antique, et l'on est tenté de dire avec Longus :

Cras amet qui nunquam amavit
Quique amavit cras amet.

M. Pollet a rendu ce délicieux tableau avec toute la perfection dont le genre aquarelle est susceptible. Ce n'est pas sa faute si sa palette trop restreinte n'a pu lui fournir l'éclat et la finesse des tons du modèle.

SCULPTURE. --- GRAVURE.

LITHOGRAPHIE.

L'art antique. — Architecture et sculpture.—Renaissance. — Style Pompadour. — Empire. — Essence de la sculpture. — Sculpture de genre, —d'histoire,—de décoration. — La cour du Louvre. — Les petits jardins. — Quelle sera la sculpture nationale. — Sculpture religieuse.— Sculpture symbolique.—MM. Foyatier, Etex, Huguenin, Dieudonné.— M. Clesinger.—M. Préault. — M. Maindron. — M. Huguenin. — La statue de la République. — MM. Roguet et Soitoux. — MM, Maindron et Toussaint. — M. Calmels. — La sculpture symbolique. — M. Etex. — La sculpture de genre. — MM. Pradier, Pollet, Marcellin, Millet, Jouffroy et Lequesne. — Condescendance de Mme Lefèvre-Deumier. —Bustes et portraits. — Animaux. — M. Barye. — Gravure. — La calcographie du Louvre et M. Jeanron. — MM. Jacque et Marvy. — Lithographie. — M. Mouilleron.

Nous ne connaissons guère l'art antique que par l'architecture et la sculpture, deux expressions puissantes et tellement unies l'une à l'autre, dans la pensée des maîtres de la Grèce, qu'on pourrait dire avec raison que la sculpture était pour eux la manifestation la plus simple de l'art, et que l'architecture n'était que de la sculpture composée. Beaucoup moins initiés que les modernes au secret d'extraire la couleur des matières minérales, travaillant d'ailleurs sous un ciel si brillant et si pur qu'il diaprait le marbre de tons colorés, éblouissans et harmonieux, ils n'eurent pas l'occasion et ils n'éprouvè-

rent pas uniquement le besoin de faire prédominer la peinture dans le culte qu'on rendait au beau. Les mœurs, la religion, les jeux gymnastiques et scéniques, les exercices militaires, tout chez eux familiarisait les esprits avec les splendeurs de la forme, en facilitait l'appréciation par l'habitude de la voir dans ses plus nobles développemens et dépouillée des vêtemens qui l'empêchent de se perfectionner, quand ils n'ont pas l'inconvénient plus grave de la détériorer. La sculpture était donc chez les anciens l'expression culminante de l'art, sans cesser un instant de demeurer à la portée des masses, qui, dans la place publique, au temple, ou à la maison, en faisaient leurs plus chères délices.

A mesure que les mœurs se sont rétrécies par la corruption, la statuaire antique a perdu le caractère de grandeur qui la faisait triompher; un instant elle a pensé renaître, moins belle sans doute dans sa sensualité poétique, de la transformation que fit subir le matérialisme de la renaissance à l'idéal mystique du moyen âge ; mais elle s'amollit bientôt par l'afféterie du goût Pompadour et disparut pour toujours dans les froides imitations de l'académie impériale. L'école moderne restera sans sculpture jusqu'à ce qu'un art nouveau, formé pour les besoins de notre époque, dans des rapports de convenance avec nos mœurs, avec le caractère de nos édifices, la couleur de notre ciel, ait porté le dernier coup à la tradition antique qui n'a plus pour nous de raison d'être; aujourd'hui surtout que notre peinture a pris son caractère séculaire, et qu'elle est devenue l'expression culminante de l'art du dix-neuvième siècle.

Les masses familiarisées avec les prestiges de la peinture voient d'un œil moins favorable la simplicité radicale de la statuaire. Ainsi que l'a écrit Reynolds, la sculpture est un art austère, formaliste, qui repousse les objets familiers, tout ce qui tient à la fantaisie; le pittoresque si heureusement employé par les autres arts est incompatible avec la dignité de la sculpture qui rejette en même temps l'affectation académique. Or le pittoresque, la fantaisie, le familier, l'intime, le sentimental sont, en ce mo-

ment, les moyens les plus sûrs de plaire, tandis que, d'un autre côté, la sévérité théâtrale de l'Académie tient généralement lieu de toute espèce de style. Avec des élémens de cette nature la statuaire moderne reste tout entière à créer.

L'essence de la sculpture peut s'exprimer par ces deux mots : forme et caractère. L'antiquité avait résolu ce double problème par l'imitation exacte de la nature, parce que la nature n'avait pas alors de raison opposée aux mœurs non plus qu'aux idées de l'époque. Aujourd'hui la religion, la morale, l'histoire, tout ce qui règle et domine notre civilisation, exige une forme nouvelle, un caractère différent. Nos artistes enveloppés, retenus dans cette nécessité, luttent incessamment, avec les souvenirs du passé d'une part, et de l'autre avec les besoins mal définis du présent. De là l'infériorité de la sculpture, malgré les études sérieuses, ou peut-être à cause de ces études mêmes, malgré le talent, l'inspiration, la poésie, qui ne font pas défaut à nos sculpteurs non plus qu'à nos peintres.

Il faut bien le dire, la sculpture n'est guère aujourd'hui qu'un art de genre. Veut-elle montrer l'étalage de science qui est, après tout, la base de l'art ? elle n'a d'autre expédient que d'exhumer les vieilles fantaisies de la mythologie ; elle se fait païenne pour avoir droit de cité dans la société française. Cet anachronisme n'a pas seulement le ridicule de sa puérilité, il a en outre le désavantage désespérant de mettre en parallèle des essais médiocres et des chefs-d'œuvre incomparables. Il est vrai qu'il lui reste la ressource des baigneuses ou celle des femmes que l'artiste surprend

« Dans le simple appareil
D'une beauté qu'on vient d'arracher au sommeil ; »

mais ceci rentre dans le genre érotique, qui ne doit jamais former le caractère sérieux d'un art élevé.

On ne peut pas dire que nous ayons une statuaire historique. Les chevaliers bardés de fer, les généraux de l'Empire, en bottes fortes, le Bonaparte aux Pyramides avec son chapeau empanaché, ne sauraient

constituer le style imposant qui doit ramener la statuaire à son essence la plus pure.

Quant à la sculpture décorative ou monumentale, les artistes ne sont guère d'accord sur la forme qu'il convient d'y attribuer non plus que sur le caractère qui se rapporte précisément à l'architecture nationale. Leur indécision est d'autant mieux justifiée que nous n'avons pas, pour l'instant, d'architecture nationale. Bien loin de là, messieurs les architectes officiels semblent prendre à tâche de détruire, en ce qui dépend d'eux, la splendide unité des créations originales de la Renaissance. Témoin la cour du Louvre, qu'un ignorant ou un insensé découpe en petits jardins entourés de petits murs, dont le moindre inconvénient sera de rompre l'harmonie des lignes majestueuses de l'édifice. Le caractère du monument, les traditions, l'usage des convenances, réclamaient un dallage de marbre ou de mosaïques dont les tons solides auraient renforcé, par une masse colorée, la valeur grisâtre de la base. Au lieu de cela, on masque cette base comme à plaisir par des parterres pittoresques pour le plus grand ébattement des bonnes d'enfans.

Il est bon de remarquer, pour s'assurer de l'incertitude des artistes, en tout ce qui tient à la sculpture décorative, que le directeur du Musée, celui qui a mission de conserver les richesses de nos collections et le palais qui les renferme, celui qui doit par conséquent avoir la haute main sur les réparations et les embellissemens du Louvre, est, dit-on, sculpteur de son état. Mais rentrons dans notre sujet : De nombreuses et remarquables tentatives ont été faites depuis plusieurs années pour déterminer une forme nouvelle qui joignît les caractère de l'époque au style inséparable de la sculpture monumentale. A laquelle faut-il s'arrêter ? Y en a-t-il une qui porte avec elle le prétexte de la raison, ou de la convenance, ou de la beauté ? Prendra-t-on pour type, pour *criterium* de l'art nouveau le fronton du Panthéon, les groupes de l'Arc-de-Triomphe, le bas-relief de M. Préault, ou les compositions de M. Barye ? Là est la question, et rien ne prouve qu'elle soit résolue.

Un seul fait ressort de tout cela : c'est qu'il y a quelque chose à faire et que les préoccupations des artistes, à ce sujet, si vives qu'elles soient, ne sont néanmoins ni assez tenaces ni assez générales.

Reste la sculpture religieuse et symbolique. Elle laisse moins à désirer que les autres genres. Elle a, de notre temps, produit des œuvres d'une haute portée. Le *Spartacus* de M. Foyatier, le *Caïn* de M. Etex, la *Vierge* de M. Huguenin, le *Christ au jardin des oliviers* de M. Dieudonné, le *Vainqueur mourant* de Cortot, et tant d'autres dont tout le monde a gardé le souvenir, lui assignent un rang élevé dans l'art moderne. Ce genre, souvent illustré, n'est pas précisément en progrès cette année. Trop d'artistes se méprennent encore sur les véritables données de la statuaire. L'imitation exacte de la nature est le moyen et non le but de l'art. C'est ce qu'on oublie généralement d'enseigner dans les écoles, où l'on professe presque exclusivement le culte des moyens. Aussi voyons-nous l'habileté d'exécution, autrement dit la facilité d'imitation, l'emporter sur le sentiment vrai, sur le caractère, sur le goût, en un mot, sur tout ce qui constitue l'expression, seul et invariable but de tous les arts, l'expression par laquelle l'artiste inspiré manifeste la pensée qui le domine de telle façon que le spectateur la lise tout entière dans son œuvre.

Ce qui nous frappe surtout au Salon, c'est l'adresse des exposans, la facilité avec laquelle ils rendent un morceau de nu ou de draperie, non pas peut-être selon la nature imposante, mais suivant les conventions qui règnent aujourd'hui, ou quelquefois aussi sous l'influence d'une insubordination plus dangereuse encore que l'affectation académique.

La *Pietà* de M. Clesinger en offre un exemple. On remarque dans ce morceau une liberté d'allure que l'ignorance, toujours complaisante, ne manque pas de prendre pour du génie ; mais cette habileté de facture ne saurait déguiser un oubli complet de tout ce que le sentiment religieux doit inspirer à l'artiste intelligent. On se refuse à reconnaître un dieu dans cette figure maigre, commune, sans élévation

et sans caractère, qui prétend représenter le Christ ; une mère éplorée, une âme détachée de la terre, dans cette Vierge, et dans cette Madeleine, accroupie et râlant comme une folle d'amour. Nous préférons de beaucoup l'incorrection de dessin du Christ de M. Préault à la sécheresse savante de M. Clesinger. Cette incorrection n'exclut pas du moins le sentiment de la mort, l'accentuation de la forme, l'émotion du drame, les tressaillemens, les contractions qui déterminent le caractère et l'expression de cette œuvre.

Dans des données différentes, nous remarquons une *Sainte-Cécile*, de M. Maindron. C'est une composition heureuse et bien entendue. La tête belle et inspirée se recommande par une vivacité, une coloration qui est une des qualités distinctives de cet artiste. Il fouille les parties creuses d'une figure assez profondément pour obtenir des ombres vigoureuses qui animent les traits à la façon de la peinture et donnent une expression charmante à ses statues.

La *Vierge* de M. Huguenin, quoiqu'elle ne dépasse guère les proportions d'une statuette, prend une grande importance par l'élévation du style que cet artiste donne à tous ses ouvrages et qui fait de sa *Valentine de Milan* une des trois ou quatre meilleures statues du Luxembourg. On regrette, en voyant ce petit marbre d'un caractère si suave, que M. Huguenin n'ait pas pris part à l'exposition avec une œuvre plus considérable qui lui aurait permis de développer les lignes élégantes et harmonieuses qui distinguent ses compositions.

Le bas-relief de la *Cène*, par M. Lcharivel, est exécuté avec un art infini et porte l'empreinte d'une expression sincèrement étudiée. C'est à la fois une œuvre pleine de jeunesse et de science.

La personnification de la République, demandée par le gouvernement, a inspiré diversement deux artistes également habiles : MM. Roguet et Soitoux. La statue de M. Soitoux, d'une remarquable largeur de composition, est d'un aspect noble, calme et imposant. Celle de M. Roguet, exécutée en bronze, offre une magnifique expression de grandeur et de fierté. Elle n'est pas comme l'autre une réminiscence

des cariatides du Louvre, elle présente un caractère plus moderne, plus inspiré surtout, et me paraît donner une idée assez heureuse et très grande de la République démocratique. La première ornerait bien un palais, la seconde conviendrait mieux à une grande place.

Le bas-relief de la *Fraternité*, de M. Maindron, et ceux de la *Justice* et de la *Loi*, de M. Toussaint, ont toute l'ampleur et le style qui conviennent à la grande décoration.

La *Statue de Papin*, par M. A. Calmels, destinée à l'Hôtel-de-Ville de Paris, mérite aussi tous les éloges de la critique pour la distinction de son caractère et la beauté de son exécution. Le *Gresset*, de M. Forceville; la *Reine Mathilde*, de M. Elshoecht; la statue du général de Blanmont, par M. Desbœufs, et le *Metabus*, de M. Geefs, nous ont paru être des ouvrages d'un ordre élevé, tant par la science que par l'exécution.

Parmi les artistes qui ont cherché un caractère nouveau dans l'art, pour le ramener à l'harmonie générale de la poétique moderne, M. Préault est celui qui a rompu le plus complétement avec les traditions et qui a rencontré, par contre, le plus vif antagonisme. Depuis bientôt vingt ans que cet artiste occupe la critique par ses productions, il a plutôt excité des passions que provoqué des jugemens sérieux. M. Préault est l'homme de l'expression énergique, de la masse décorative. Il fait palpiter les chairs sous les crispations de son ébauchoir fiévreux, et l'impression dramatique de sa création est toujours saisissante. Placée à distance, confondue dans la masse d'un ensemble décoratif, l'œuvre de M. Préault remplit les grandes conditions d'effet de la décoration. Vue de près elle montre des incorrections incompatibles avec l'austérité de la statuaire. M. Préault a précisément ce qui manque à M. Ottin; la cheminée monumentale, composée par ce dernier, est d'une exécution soignée, et d'un bon style; mais elle n'a pas cette abondance harmonieuse d'ornementation, cette richesse et cette variété de lignes qui caractérisent le talent de M. Préault.

M. Etex, dont les travaux portent toujours le caractère d'une pensée philosophique, fait surtout en sculpture ce qu'on peut appeler de l'art symbolique. Dans son Caïn, comme dans son groupe de l'Arc-de-Triomphe, comme dans celui du Choléra, il érige en marbre l'histoire morale de l'humanité. La *Nizzia* du Salon rentre dans cette donnée sérieuse. Elle personnifie la femme au sortir de l'adolescence, alors que le cœur parle et qu'elle l'interroge. Cette figure a l'ampleur de formes, la grâce de maintien, le charme irrésistible qui peuvent exprimer l'âge radieux où l'amour naît au cœur. La physionomie de cette jeune fille est délicieuse d'émotion naïve, curieuse et pudique. C'est un des meilleurs morceaux du Salon. L'*Enfance d'Horace*, de M. Renoir, est, dans un parti pris analogue, une belle et correcte étude d'une exécution fine et pleine de distinction.

Arrivons maintenant à la sculpture de genre, celle qui s'inspire de l'antique et qui n'a guère d'autre portée, au temps où nous vivons, que l'intérêt archéologique qui s'attache à toute exhumation du passé. Le chef de cette école est sans contredit M. Pradier, le sculpteur des grâces féminines. Nul ne sait mieux que lui faire épanouir dans les coquetteries d'un beau marbre les attraits vainqueurs de la beauté. Son *Atalante* est charmante, quant à la silhouette de la composition, à la correction rigide du dessin; mais si on examine de près les détails du modelé, si surtout on les compare à ce que la statuaire antique offre de plus médiocre en ce genre, combien l'exécution n'en paraîtra-t-elle pas alors mesquine, et sèche et déchue! Et puis faut-il le dire? les statues de femmes de M. Pradier paraissent, presque toutes, composées pour un autre but que celui de l'art, et les mouvemens en semblent calculés, faussés même pour produire toute autre émotion que celles qui naissent d'un beau développement de lignes.

M. Pollet, quoiqu'il soit un nouveau venu dans les arts, nous semble, cette année du moins, bien plus complet que son illustre devancier. Sa figure de la première heure de la nuit est un délicieux

chef-d'œuvre, d'un jet vraiment inspiré et d'un grand effet décoratif. La draperie, arrangée avec beaucoup de goût, termine fort heureusement cette composition, à laquelle M. Pollet a ajouté deux petits Amours. C'est sans doute un sentiment poétique qui a déterminé cette modification ; mais au point de vue de la ligne générale elle ne nous paraît pas opportune.

Le *Berger Cyparis* de M. Marcellin, le *Narcisse* de M. Millet, la *Jeune Sarah* de M. Buhot, présentent aussi d'excellentes qualités, et particulièrement une grande distinction de formes et d'exécution.

L'*Érigone* de M. Jouffroy est peut-être un peu pittoresque dans sa composition pour une œuvre de sculpture. Sous certains aspects, elle est douée et manque d'élégance ; mais à cela près c'est un morceau remarquable.

M. Lequesne s'est inspiré de l'antique, et son *Faune dansant* est une heureuse réminiscence qui atteste des études profondes et intelligentes. On nous montre une réclame par laquelle on annonce que Mme Lefèvre a bien voulu *descendre* de son rang de femme du monde pour se faire un instant artiste et statuaire. Cela nous a donné la curiosité de voir le *Jeune Pâtre de Procida*. Nous désirons vivement que Mme Lefèvre ne prenne plus la peine de se déranger.

Les bustes et portraits occupent une grande place au Salon. Il serait difficile de les examiner tous, et d'ailleurs, à la ressemblance près, ce genre n'offre pas un bien grand intérêt. Nous devons cependant signaler le buste de Proudhon, par M. Etex, qui est d'une exécution superbe ; celui de Mlle Syona Lévy, par M. Lequesne ; de MM. Turquety et Boulay-Paty, par M. Barré ; de Chardin, par M. Demesmay ; de Champollion, par M. E. Thomas ; et beaucoup d'autres, par MM. Breysse, Calmels, Elshoecht, Foyatier, Levesque, etc. Le buste de M. de Lamartine et celui de M. Bonaparte, par M. le comte d'Orsay, attestent la plus profonde ignorance des premiers élémens de l'art ; mais il faut beaucoup pardonner aux amateurs, d'autant plus qu'en faisant de la sculpture, M. le comte d'Orsay ne croit pas descendre de son rang d'homme du monde.

Je termine par le plus beau morceau de l'exposition, le plus complet, le plus important : le *Combat du Centaure*, de M. Barye. Cette œuvre a la largeur et l'énergie de l'antique. Le torse du Centaure, celui du Lapithe, les expressions violentes des têtes, montrent le sentiment de la nature dans ce qu'il a de plus grandiose. Je ne vois rien de plus fort au Salon, si ce n'est cependant le *Jaguar et le Lièvre* du même auteur.

La sculpture d'animaux présente encore d'autres ouvrages distingués, par MM. Fremiet, Fratin, Bonheur et Delabrière.

Dans les médaillons, MM. Fourdrin, Farochon et Cordier occupent le premier rang, ainsi que M. Félon, aussi distingué dans la sculpture que dans la peinture.

Nous regrettons que l'espace ne nous permette pas d'accorder un examen sérieux à la gravure. Il y a dans ce genre, au Salon, des œuvres fort remarquables. Nous ne pouvons cependant passer sous silence les belles et savantes reproductions des dessins du Musée, destinées à notre calcographie nationale. C'est M. Jeanron, ex-directeur des Musées nationaux, qui a pris l'initiative de cette heureuse idée. On dit qu'elle est abandonnée ; nous le regrettons d'autant plus, qu'on ne saurait rien voir de plus beau que les *fac-simile* obtenus par MM. Bein, Butavand, Chenay, Dien, Gelée, Leroy, Masson et Rosotte. M. Jeanron avait trouvé là un moyen excellent de populariser le goût des arts et de faciliter les études sérieuses. Il est malheureux que les arts, soumis à la politique, aient à subir ainsi des vicissitudes qui ne sauraient jamais leur apporter rien de bon.

Signalons, pour finir, les belles eaux-fortes de M. Jacque, vigoureuses et colorées comme les œuvres des Flamands, et les vernis mous de ce bon et regrettable Marvy, qui vient de laisser dans l'art de la gravure un vide bien senti par tous ceux qui aiment le talent sincère et consciencieux.

La lithographie, représentée par M. Mouilleron, s'élève parfois à la hauteur de la gravure. Vigueur d'effet, fermeté de touche, coloris, finesse, elle pos-

sède toutes les qualités qui assurent une reproduction parfaite.

MM. Bour et Emile Lassalle se recommandent aussi par d'excellens ouvrages.

FIN.